인생
캘리그라피

- 마음으로 쓰는 손글씨 -

인생 캘리그라피

- 마음으로 쓰는 손글씨 -

초판 1쇄 발행 2019년 5월 15일

지 은 이 이형구
발 행 인 권선복
편 집 전재진
디 자 인 김소영
전 자 책 서보미
마 케 팅 권보송
발 행 처 도서출판 행복에너지
출판등록 제315-2011-000035호
주 소 (157-010) 서울특별시 강서구 화곡로 232
전 화 0505-613-6133
팩 스 0303-0799-1560
홈페이지 www.happybook.or.kr
이 메 일 ksbdata@daum.net

값 25,000원

ISBN 979-11-5602-720-1 (03640)

Copyright ⓒ 이형구, 2019

도서출판 행복에너지는 독자 여러분의 아이디어와 원고 투고를 기다립니다. 책으로 만들기를 원하는 콘텐츠가 있으신 분은 이메일이나 홈페이지를 통해 간단한 기획서와 기획의도, 연락처 등을 보내주십시오. 행복에너지의 문은 언제나 활짝 열려 있습니다.

인생 캘리그라피

- 마음으로 쓰는 손글씨 -

이형구 지음

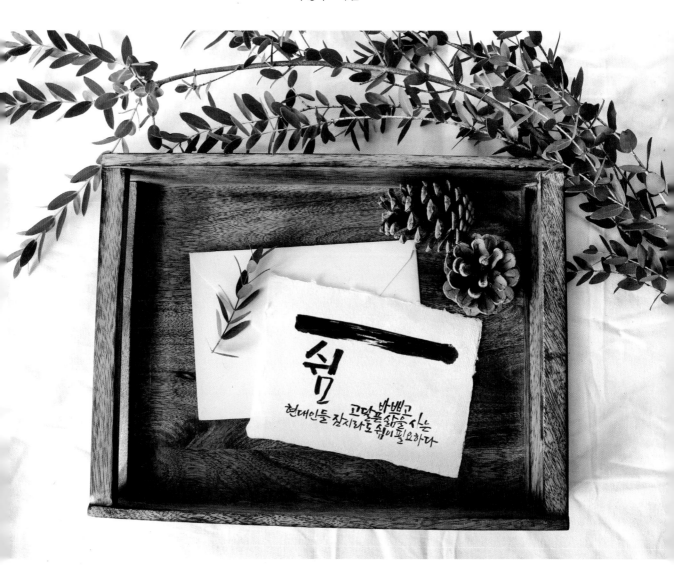

도서
출판 행복에너지

가장 행복한 순간
곁을 잘 보세요.
거기 평생을
함께할 좋은 사람이
웃고 있을지도
모르니까.

요즘 손글씨를 쓰는 것을 무척 어색해하고 어려워하는 사람이 많습니다. 컴퓨터나 핸드폰의 자판이 더욱 편리하기 때문일 것입니다. 그러나 이런 디지털 도구는 미세한 감정을 끌어내기에는 부족하여 멋지게 표현하는 데에 한계가 있다고 생각됩니다.

한글은 독창적이고 과학적인 문자로서 누구나 배우기 쉽고 쓰기에도 편합니다. 그래서인지 최근 지구촌 곳곳의 한류열풍과 함께 한글을 배우려는 사람들이 크게 늘어나고 있습니다. 현재 세계 54개국 138개소에 한글과 한국문화를 알리는 세종학당이 있습니다. 세계인들이 높이 평가하는 한글에 대해 더 큰 자부심을 가져야 합니다.

말과 글의 수준은 그 나라의 품격이라고 할 수 있습니다. 그러므로 한글의 가치가 높아지면 국민의 자긍심이 높아지고, 자긍심과 자존감이 높아지면 창의력이나 실행력도 향상됩니다. 문자 발명 이후 인류의 삶이 다르고, 한글 이후의 우리 삶이 달라진 것처럼, 시대에 따라 더 나은 한글을 만드는 일은 곧 더 나은 우리의 삶을 실현하는 일입니다. 이 모든 것을 표현할 수 있는 것이 캘리그라피입니다. 캘리그라피는 한글의 독창적인 아름다움을 극대화하기 때문입니다.

캘리그라피는 작가의 감성을 다양하게 나타낼 수 있습니다. 글씨의 번짐과 떨림, 갈필渴筆, 비백飛白 등으로 말입니다. 또 다양한 도구를 통해 캘리그라피를 구성할 수 있습니다. 그래도 초보자에게는 붓을 추천해 드립니다. 가장 기초적인 붓의 활용 방법을 알면 다른 도구의 활용도 용이해지기 때문입니다.

붓이나 붓펜을 이용한 획 연습부터 시작해 작품을 완성시키는 전체 과정을 이 책을 통해 배울 수 있습니다. 이 책을 통해 누구든 캘리그래퍼가 되어 여러 감성을 표현해 보며, 새로운 감정을 느낄 수 있길 기대합니다. 편리함과 빠름을 추구하는 이 시대로부터 잠시 벗어나 누구나 손글씨의 진정한 멋을 익힐 수 있는 기회를 가져보시길 바랍니다.

봄이 오는 길목에서
이 형구

목차

1장

캘리그라피
기초의 중요성

붓을 자유롭게
활용할 수 있는 방법, 획 연습

붓을 쥐는 법

· 세필細筆 글씨는 붓을 연필 잡듯이 하되 약간 밑으로 잡는다.

· 손바닥 옆면이 바닥에 닿게 한 다음 글씨를 쓰면 손 떨림을 방지할 수 있다.

· 좀 더 자유롭게 쓸 때에는 붓을 길게 잡고 손을 지면에서 떼어야 자유자재로 표현할
수 있다.

 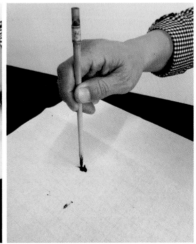

붓을 쉽게 다루는 방법

· 얇은 선을 표현할 때에는 붓에서 먹을 빼고, 붓 끝을 뾰족하게 만든 후, 붓대를 반듯하게 세워서 쓴다.

· 두껍고 힘찬 선을 그을 때에는 붓을 약간 우측으로 뉘어 사용한다.

· 이때 붓을 잡은 손도 같이 우측으로 기울여 주어야 붓털이 지면에 많이 닿게 되어 굵고 힘찬 선을 쉽게 표현할 수 있다.

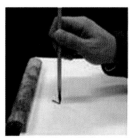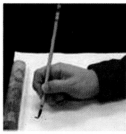

다양한 동그라미와 '르' 연습하기

동그라미 잘 그리는 방법

· 대부분 동그라미를 표현하라고 하면 동그랗고 크게만 그리려고 한다.

· 물방울 모양을 생각하면서 동그라미를 그리면 멋지고 예쁘게 그릴 수 있다.

· 열십자(+) 중심축이 있다고 상상한 후 우측으로 더 가서 시작을 하면 올라오면서 만나기가 훨씬 쉽다.

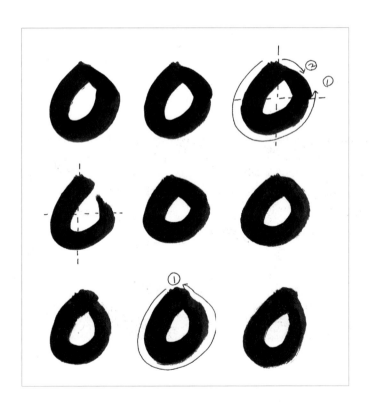

작품 창작을 쉽게 하는 방법

창작 작품이라 하면 한숨부터 내쉰다. '이걸로 할까, 저걸로 할까' 고민을 거듭하다 한 시간이 그냥 흘러간다. 그래서 더욱 어려워한다.

그러나 고민할 것이 없다. 작품을 해서 어디에 출품하거나 대회에 나가는 것이 아닌, 말 그대로 창작 작품 연습이다. 맨 처음 딱 떠오르는 문구나, 하려고 마음먹었던 구상대로 하면 시간도 절약되고 신경도 안 써서 좋다. 작품을 하려면 먼저 내용을 화선지에 옮겨 적는다. 여러 번 써보고 이 방법, 저 방법으로 사용하면서 포인트나 주제를 찾아낸다. 크게 쓸 부분은 크게, 작게 쓸 부분은 작게 구분하고 작품을 하면 된다.

'ㄹ' 잘 쓰는 방법

캘리그라피에서 'ㄹ'은 상당한 비중을 차지한다. 'ㄹ' 하나만 잘 써도 전체적인 분위기가 바뀐다. 처음 쓸 때에는 붓 끝을 앞으로 밀었다가(逆入: 역입) 되돌아온 다음 쓴다. 그냥 쓰게 되면 날카롭게 나오거나 붓 끝이 갈라진 상태로 나온다. 물이 흘러내려가듯이 내리고 내려서 쓴다. 귀엽게 쓰는 'ㄹ'은 붓을 반대로 밀고 끌어 한 번에 내려오면 된다.

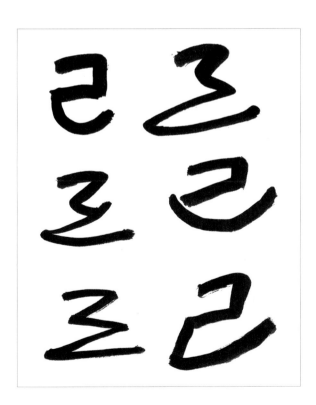

한글 한 글자
감성 표현하기

국 두었다가 국 끓여 먹겠느냐. 써야 할 것을 쓰지 아니하고 너무 아껴 두기만 함을 놀림조로 이르는 말. 초성初聲의 'ㄱ'은 두껍게, 종성의 'ㄱ'은 가늘고 길게 표현한다.

곰의 발바닥 같다. 고집이 세고 철면피임을 비유적으로 이르는 말. 'ㄱ'은 살짝 둥글게, 'ㅗ' 모음은 내려오면서 살짝 왼쪽으로 갔다가 온다. 'ㅁ'은 좀 더 크게 표현한다.

꿀벌의 꿀은 오랜 옛날에 자연에서 얻은 인류 최초의 식품으로, 그리스 제신諸神들의 식량이었다고 한다. 'ㄲ'은 작고 가늘게, 'ㄹ'은 굵고 크게 쓰고, 한 번에 표현한다.

꽃이 좋아야 나비가 모인다. 상품이 좋아야 손님이 많다는 뜻. 꽃이 피어나듯 'ㄲ'은 꽃봉오리처럼 표현한다.

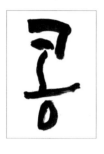

콩 심은 데 콩 나고, 팥 심은 데 팥 난다. 모든 일은 근본에 따른 결과가 나타나는 것임을 비유적으로 이르는 말. 'ㅗ'를 내릴 때 약간 흔들리게 쓰고 동그라미는 콩알처럼 약간 긴 동그라미로 완성한다.

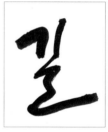

길을 알면 앞서가라. 어떤 일에 자신이 있으면 서슴지 말고 행하라는 말. 'ㄹ'자를 길게 빼주어 길을 연상케 한다.

봄 조개 가을 낙지. 봄에는 조개, 가을에는 낙지가 제철이라는 뜻으로, 제때를 만나야 제구실을 하게 됨을 비유적으로 이르는 말. 'ㅂ'은 꽃봉오리처럼 모아주고, 'ㅗ' 선은 꽃대처럼 길게 빼준다. 긴 겨울을 이겨내고, 언 땅을 뚫고 나와 새싹이 자라듯이 힘차게 표현한다.

새가 날을 까먹는 소리. 새가 낟알을 까먹고 난 빈 껍질 같은 소리라는 뜻으로, 근거 없는 말을 듣고 퍼뜨린 헛소문을 비유적으로 이르는 말. 'ㅅ'은 새의 날개를 연상하여 밑에서 위로 쓰고, 'ㅐ'는 새가 힘차게 날아가는 모습으로 표현한다.

술 취한 사람과 아이는 거짓말을 안 한다. 술 취한 사람이 속에 품은 생각을 거짓 없이 말함을 비유적으로 이르는 말. 'ㅅ'은 짧게 하고, 'ㅜ'는 조금 길게, 'ㄹ'은 약간 취해서 걸어가는 모양으로 표현한다.

옷이 날개고 밥이 분이다. 옷을 잘 입어야 풍채가 좋아지고, 밥을 잘 먹어야 신수가 좋아진다는 말. 'ㅇ'은 한 번에 그리고, 새 옷을 입고 신나게 걸어가는 모습으로 표현한다.

벗 줄 것은 없어도 도둑 줄 것은 있다. 친한 벗에게 줄 것이 없어서 안타까워할 형편이지만, 도둑이 들어 훔쳐갈 물건은 얼마든지 있다는 뜻이다. "없다, 없다" 하는 사람도 무엇인가 쓸 만한 것은 다 가지고 있음을 비유적으로 이르는 말. 'ㅂ'은 양쪽 먼저 세우고 가운데는 점을 찍듯이 찍으며, 'ㅓ'와 'ㅅ'은 한 번에 힘차게 이어서 내려준다.

불이야 하니 불이야 한다. 남이 "불이야" 하고 외쳐 대니 덩달아 "불이야" 한다는 뜻으로, 제정신이 없이 남이 하는 행동을 그대로 따라 함을 이르는 말. 'ㅂ'은 처음엔 힘 있게 누르고 붓을 살짝 들어서 불에 타는 모습을 연상케 한다. 'ㅂ'에 초점을 둔다.

물이 깊을수록 소리가 없다. 덕이 높고 생각이 깊은 사람은 잘난 체하거나 뽐내지 않는다는 말. 'ㅁ'을 '12' 쓰듯이 쓰고, 'ㄹ'은 물이 흘러가듯이 물길처럼 표현한다.

달 밝은 밤이 흐린 낮만 못하다. 달이 아무리 밝아도 흐린 낮보다 밝지는 못하다는 뜻으로, 자식의 효도가 남편이나 아내의 사랑보다 못함을 비유적으로 이르는 말. 'ㄷ'은 끝이 약간 모이게 하고, 'ㅣ' 선은 얇게 하여 점을 찍듯이 붓을 눌러서 표현하며, 'ㄹ'은 힘 있게 한 번에 표현한다.

밥 아니 먹어도 배부르다. 기쁜 일이 생겨서 마음이 매우 흡족하다는 말. 'ㅂ'은 밥공기에 밥이 담긴 것을 표현한다. 어렸을 적 어머니가 밥공기에 밥을 듬뿍 올려서 주시던 기억이 난다.

별, 떠오르는 별. 어떤 분야에 새로이 등장하여 두각을 나타내는 사람을 비유적으로 이르는 말. 붓에 먹물을 많이 빼고 스치듯이 가늘게 표현한다.

칼도 날이 서야 쓴다. 무엇이나 제 기능을 할 수 있게 조건이 갖추어져야 그 존재가치가 있음을 비유적으로 이르는 말. 칼날처럼 날카롭고 힘 있게 밀어 쓴다. 밀어 쓸 때에는 붓 끝을 세우고 오른쪽으로 밀어준다.

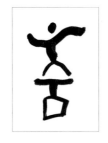

춤, 장구를 쳐야 춤을 추지. 곁에서 북돋우며 거들어야 일을 더 잘하게 된다는 말. 'ㅊ'은 사람의 머리, 팔, 몸과 다리를 표현한다.

활은 주로 수렵이나 전투에서 사용되었지만, 심신 수련에도 활용되었다. 'ㅎ'은 모자를 쓴 얼굴을, 'ㅡ' 선은 길게 빼서 화살촉을, 'ㅣ' 선은 약간 꺾어서 활 모양을, 'ㄹ'은 길게 내려서 사람이 서 있는 듯한 모습으로 표현해 준다.

학도 아니고 봉도 아니고. 아무것도 아니라는 뜻으로, 행동이 분명하지 아니한 사람. 학이 서있듯이 느낌을 살리고 처음부터 끝까지 한 번에 쓴다.

해를 지우다. 하루를 다 보내다. 아침에 힘차게 솟아오르는 해처럼 힘 있게 표현한다. (먹물을 적게 찍고 처음부터 끝까지 힘차게)

혼을 뽑다. 정신이 나가 얼얼하게 만들다. 'ㅎ'은 작게 하고 내리는 선은 붓을 눌러 두껍게 표현한다.

한글 한 글자 주제로
작품하기
- 다양한 종류의 붓펜으로 캘리그라피 작품하기

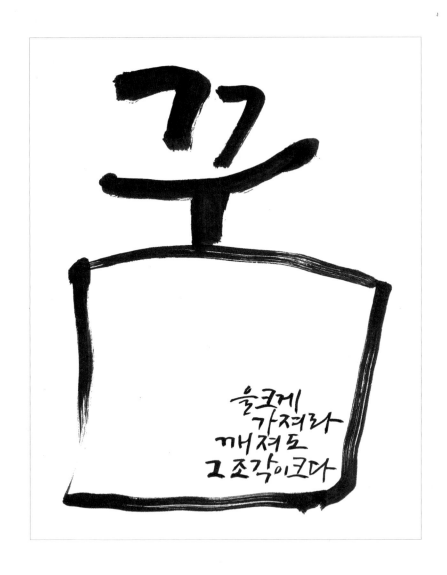

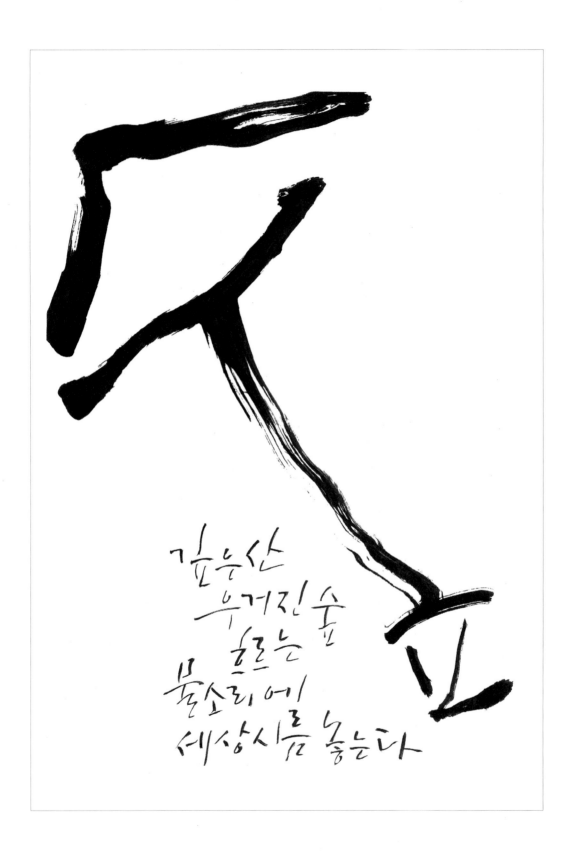

깊은산
우거진 숲
흐르는
물소리에
세상사를 놓는다

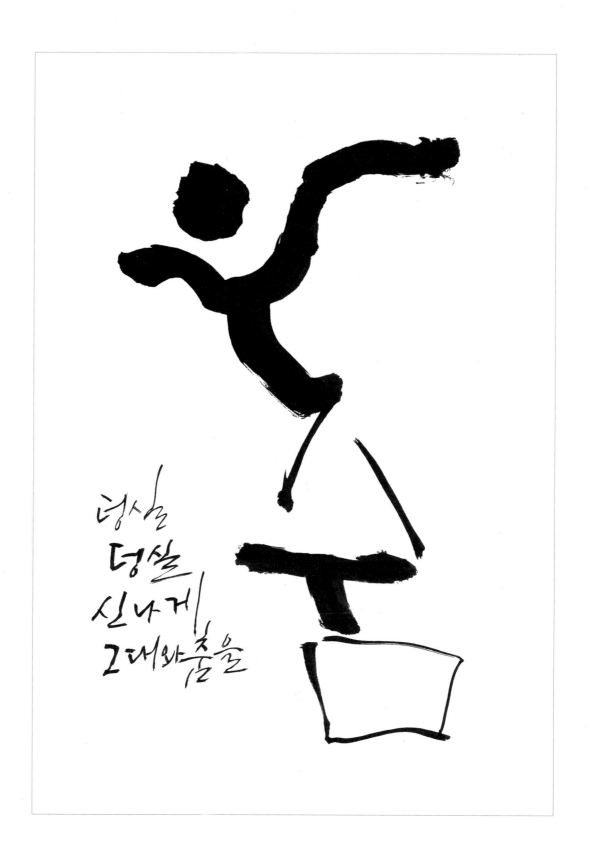

덩실
덩실
신나게
그대와춤을

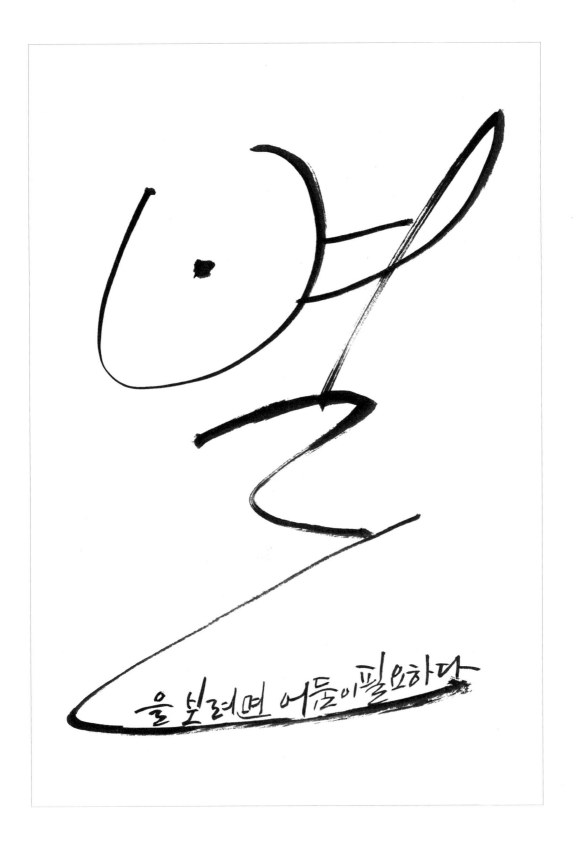

을 보려면 어둠이 필요하다

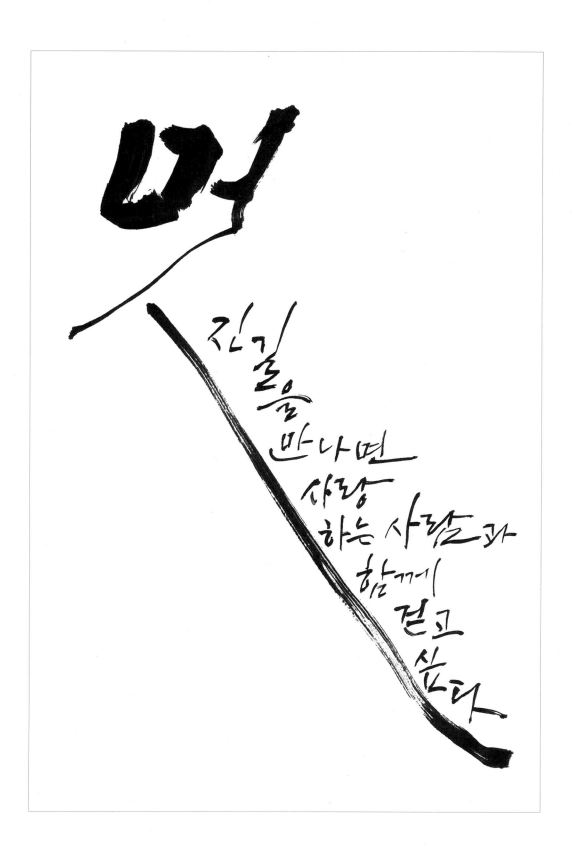

옛 길을 만나면 사랑하는 사람과 함께 걷고 싶다

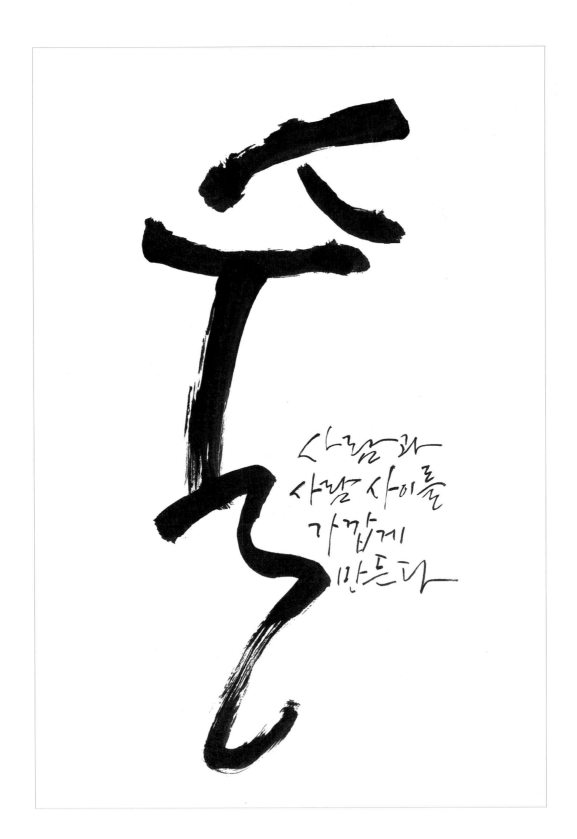

사람과
사람 사이를
가깝게
만든다

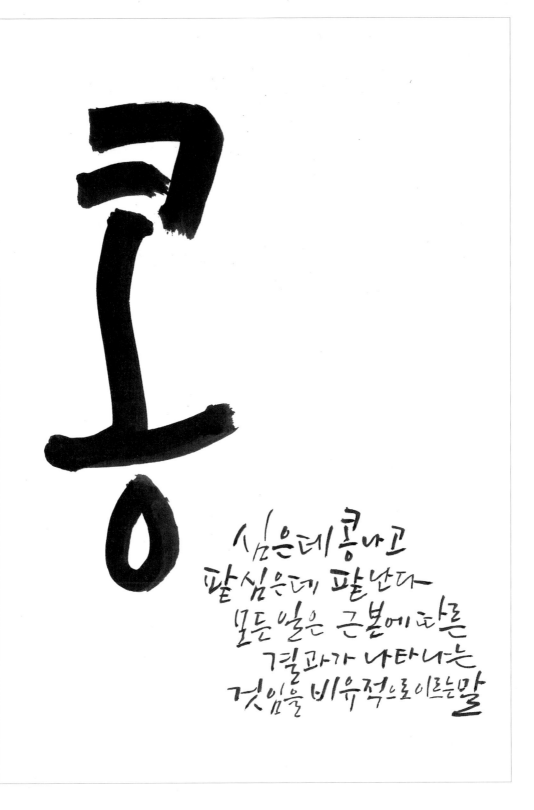

콩

심은데 콩나고
팥 심은데 팥난다
모든 일은 근본에 따른
결과가 나타나는
것임을 비유적으로 이르는말

꽃을
즐길수
없다면 봄이 필요
없고 인생을
즐길수 없다면
여유가
필
요없
다

30

여유와 휴식이 있는곳
아니온듯다녀가소서

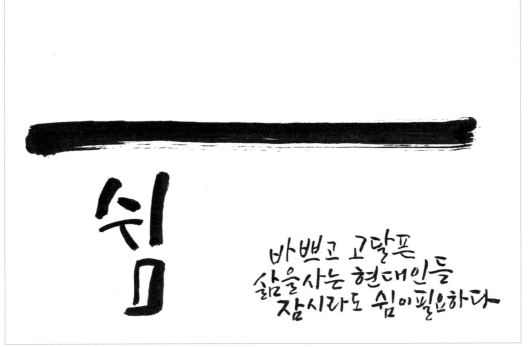

바쁘고 고달픈
삶을사는 현대인들
잠시라도 쉼이필요하다

3장

의성어, 의태어를
활용한 글씨 쓰기

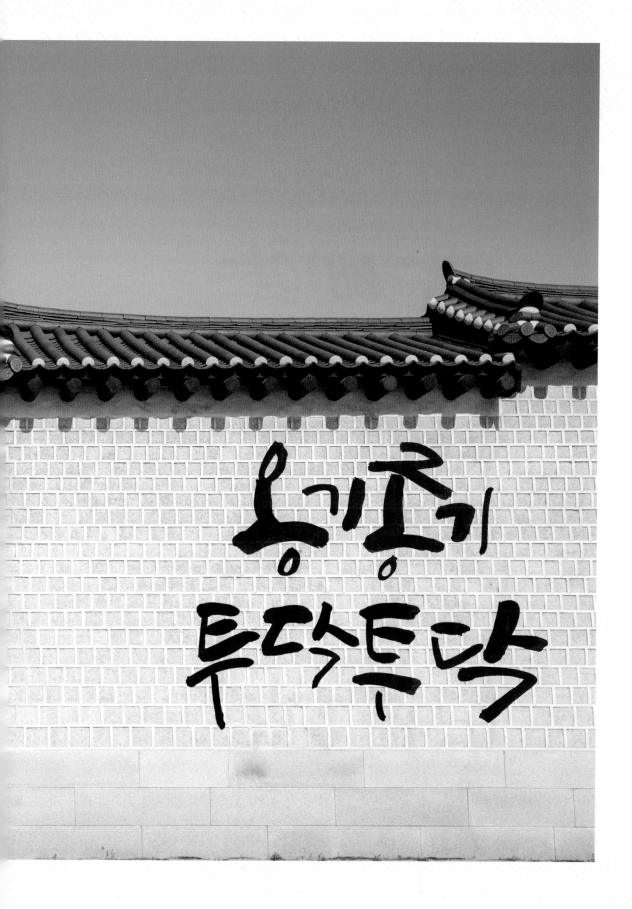

의성어: 소리를 흉내낸 말

의태어: 사람이나 사물의 모양이나 움직임을 흉내낸 말

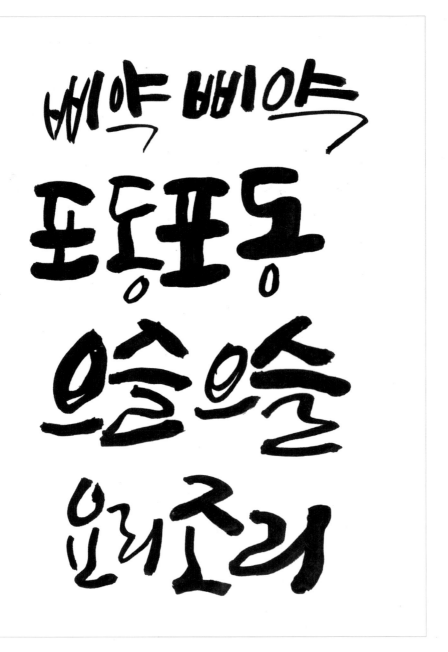

파닥파닥
뒹굴뒹굴
꿀떡꿀떡

고슬고슬
옹기종기
투닥투닥

까닥까닥
콩닥콩닥
하늘하늘

길쭉길쭉
빙글빙글
뒤뚱뒤뚱

꼬적꼬적
풍덩풍덩
슬슬슬슬

영금영금
주룩주룩
깡춤깡춤

덩실덩실
아장 아장
까딱까딱
요구 요구

지글지글
으르렁
으르렁
타닥태닥

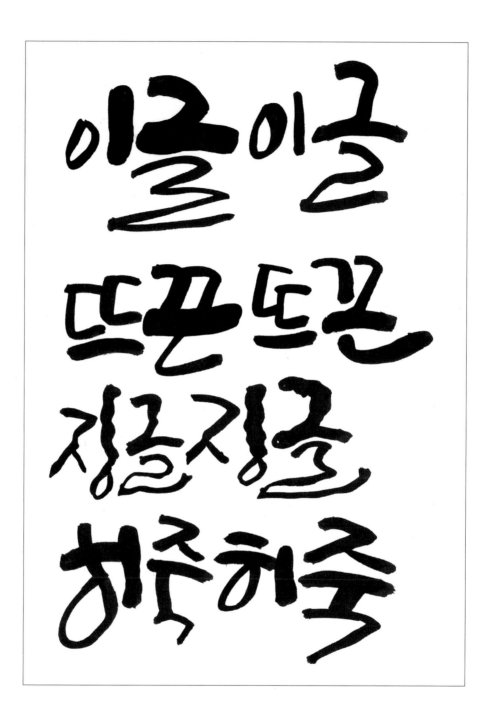

· 의성어, 의태어를 발음나는 대로 꾸며봤어요. 발음을 하면서 따라 써 보세요. 한글을 모르는 외국인들이라도 글씨만 봐도 뜻을 알 수 있게 되어서 참 신기하고 재미있어요.

4장

캘리그라피
글꼴의 변화
활용하기

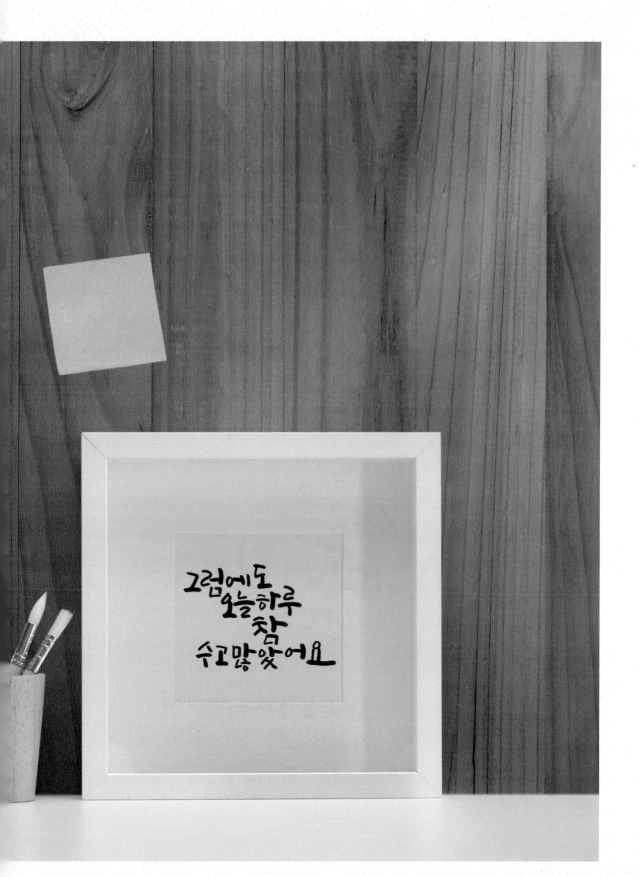

'—'선과 'ㅣ'선을
강조한 글씨체

실패를
두려워하지마라
실패속에
새로운
아이디어가
잇다

성공은 도전하는자에게
기회가 온다

이 형주 캘리그라피

우리가
진정으로
소유할수잊는
단 한가지는
하루 하루의
시간이다 그럼에도
 오늘하루
 참
 수고많았어요

즐거운
추억 속
떠오르는
당신얼굴

쫄지마 넌 할 수 있어

내일
정말
좋은 일이
생기면
좋겠어

종달새

윤동주

종달새는 이른 봄날
질디딘 거리의 뒷골목이
싫더라.
명랑한 봄하늘,
가벼운 두 나래를 펴서
요염한 봄노래가
좋더라,
그러나,
오늘도 구멍 뚫린 구두를 끌고,
콜렁콜렁 뒷거리 길로
고기새끼 같은 나는 헤매나니,
나래와 노래가 없음인가
가슴이 답답하구나

자신을 믿어요
우리 모두는
그
누구보다
더
잘할수 잇어요
토닥토닥

효리네
민박

속풀이쇼
동치미

화유기

발칙한
동거

금요일에
뜬다

나만믿고따라와
도시어부

바람이 어디로부터 불어와
어디로 불려가는 것일까,

바람이 부는데
내 괴로움에는 이유가 없다.

내 괴로움에는 이유가 없을까,

단 한 여자를 사랑한 일도 없다.
시대를 슬퍼한 일도 없다.

바람이 자꾸 부는데
내 발이 반석위에 섰다

강물이 자꾸 흐르는데
내 발이 언덕위에 섰다.

윤동주님의시 바람이 불어

그렇게 백년을
살아 어느날
날이 적당한
어느날
첫사랑이었다
고백
할수잇기를
하늘의 허락을
구해본다

도깨비 中
이형주캘리그라피

안좋은 일은
바람처럼 스쳐가고
좋은 일은 햇살 처럼
스며들기를

떨어지는
빗방울 가을은
깊어만가네
깊어가는가을
가을산책
어때요?

가을빛이 널
물들였구나

사람과의
관계는 그래
진득하면
붙어 있는거고
소홀하면
멀어지는거야

당신과 함께라면
매일이 행복합니다

우린 힘들어도
함께라는 길을 택했다
행복이란 목적지를 향해

새는 나무가지가
부러지는걸
두려워 하지 않는다
왜냐하면 날개가
있기 때문이다
항상 자기자신을
믿으세요

멀리 있어도 되고
뒤에 있어도 된다
힘이 되어주지
않아도 괜찮다
그저 있어주면 된다

넌 요즘
좀 어때
괜찮냐?
밥이나 먹자
연락 할께

말이란
사람이 뜻과
생각과 느낌을
목소리에 담아서
입밖으로
내보내는 소리다

당신을
응원 합니다

숲속에
빠진날

보고싶네요
달리
할말은
없어도

여행은
무작정
시작되고
멋대로
요동치다
멋진 추억을
남긴다

매일 행복
할순 없지만
행복한 일은
매일 있어

최선을
다했다면
그걸로
충분해
괜찮아

언제나
제게
기대주세요
그렇다면
저도
언젠가
당신에게
기댈테니까요

걱정을
해서
걱정이
사라진다면
걱정이
없겠네

딥펜을 이용한
여러 가지 글씨체

가나다라마바사
아자차카타파하

가나다라마바사
아자차카타파하

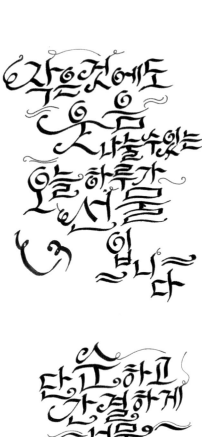

작은것에도 웃음 나눌수있는 오늘 하루가 선물 입니다

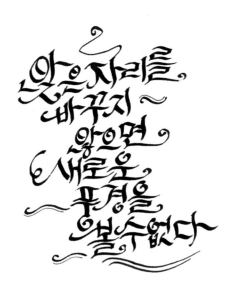

앉은 자리를 바꾸지 않으면 새로운 풍경을 볼수없다

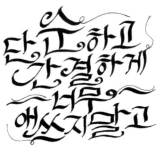

단순하고 간결하게 너무 애쓰지말고

처가살이프로젝트 처가살이프로젝트

토요일 그녀와 드라이브

그대였나요 바람결에 미소 보낸 사람이

누구나 뜨거운 마음 항상 꾸욱

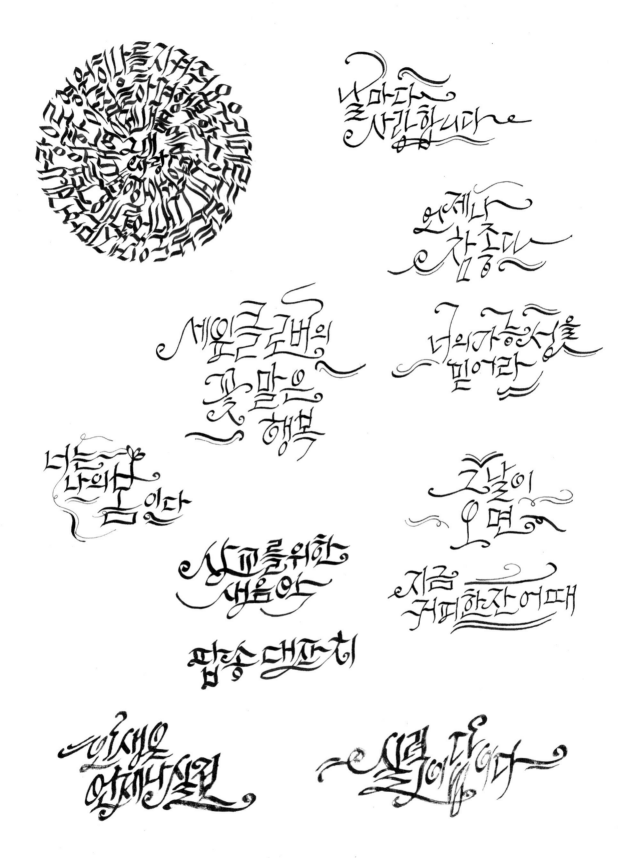

5장

한글 패턴

오방색을 이용한 한글 패턴

오방색

오방정색이라고도 하며, 황黃, 청青, 백白, 적赤, 흑黑의 5가지 색을 말한다. 음陰과 양陽의 기운이 생겨나 하늘과 땅이 되고, 다시 음양의 두 기운이 목木·화火·토土·금金·수水의 오행을 생성하였다는 음양오행 사상을 기초로 한다.

오행에는 오색이 따르고 방위가 따르는데, 중앙과 사방을 기본으로 삼아 황黃은 중앙, 청青은 동東, 백白은 서西, 적赤은 남南, 흑黑은 북을 뜻한다.

또 청과 황의 간색에는 녹綠, 청과 백의 간색에는 벽碧, 적과 백의 간색에는 홍紅, 흑과 적의 간색에는 자紫, 흑과 황의 간색에는 유황硫黃색이 있어 이들을 오간색五間色, 또는 오방잡색五方雜色이라고 한다.

- ●황黃은 오행 가운데 토土에 해당하며, 우주의 중심이라 하여 가장 고귀한 색으로 취급되며, 임금의 옷을 황색으로 만들었다.
- ●청青은 오행 가운데 목木에 해당하며, 만물이 생성하는 봄의 색, 귀신을 물리치고 복을 비는 색으로 쓰였다.
- ○백白은 오행 가운데 금金에 해당하며, 결백과 진실, 삶과 순결 등을 뜻하기 때문에 우리 민족은 예로부터 흰 옷을 즐겨 입었다.
- ●적赤은 오행 가운데 화火에 해당하며, 생성과 창조, 정열과 애정, 적극성을 뜻하여 가장 강한 벽사辟邪의 빛깔로 쓰였다.
- ●흑黑은 오행 가운데 수水에 해당하며, 인간의 지혜를 관장한다고 생각했다.

이처럼 음양오행 사상은 우리의 생활에 밀접한 관련을 맺고 있다. 음귀를 몰아내기 위해 혼례 때 신부가 연지곤지를 찍는 것, 나쁜 기운을 막고 무병장수를 기원해 돌이나 명절에 어린아이에게 색동저고리를 입히는 것, 간장항아리에 붉은 고추를 끼워 금줄을 두르는 것, 잔칫상의 국수에 올리는 오색 고명, 붉은 빛이 나는 황토로 집을 짓거나 신년에 붉은 부적을 그려 붙이는 것, 궁궐·사찰 등의 단청, 고구려의 고분벽화나 조각보 등의 공예품 등 우리 생활 어디에서나 오방색을 쉽게 찾아볼 수 있다.

— 네이버 지식백과/두산백과 '오방색' 참조

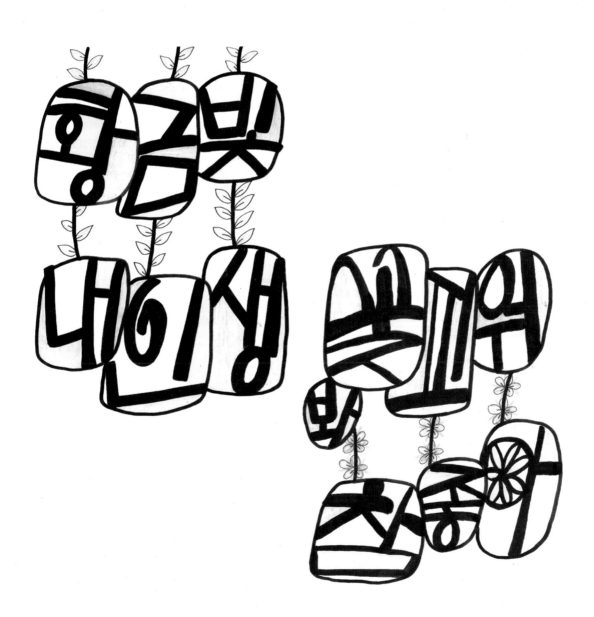

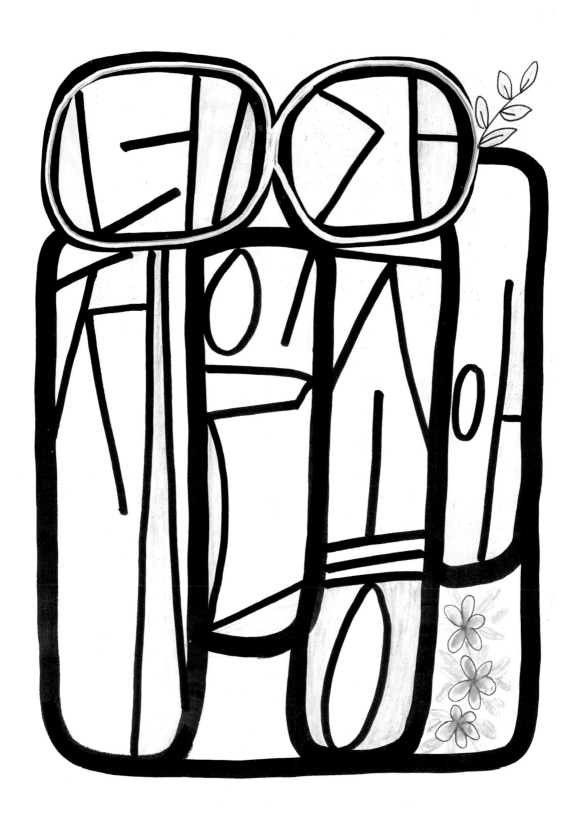

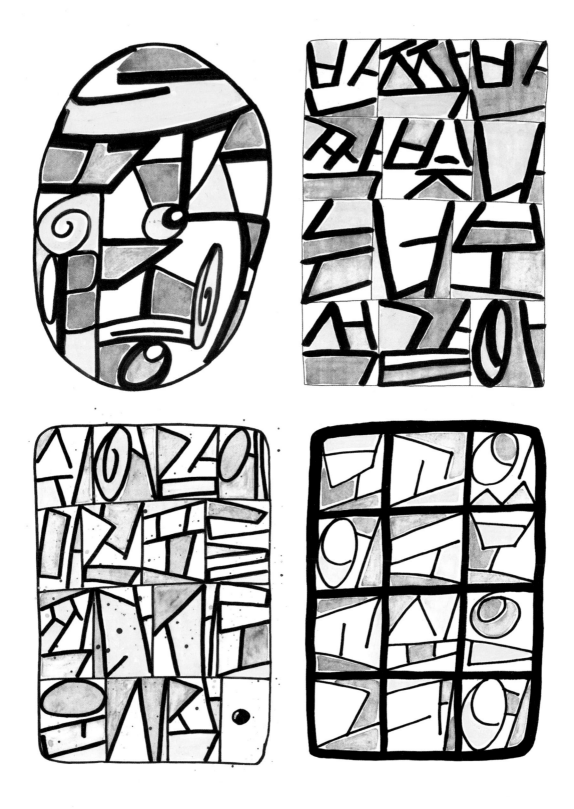

젠탱글 패턴

· 젠탱글은 2005년 여성 캘리그래퍼 마리아 토마스Maria Thomas와 수도자 릭 로버츠
 Rick Roberts에 의해 창시되었습니다.

· 단순한 패턴을 반복해 그리는 그림입니다.

· 젠(zen: 고요함[선(禪)])+tangle(복잡하게 얽힌 선)의 합성어입니다.

· 젠탱글은 창의성과 집중력, 행복감을 키워주는 예술입니다.

· 단순하고 반복적인 패턴으로, 선과 선의 연결을 누구나 쉽게 따라 할 수 있습니다.

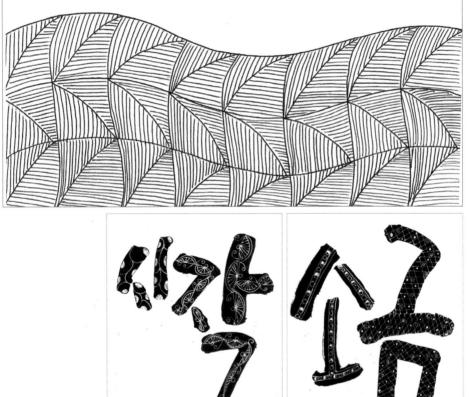

어많이
가지려
할수록
공허해지고
비울수록
채워진다

시작

소금

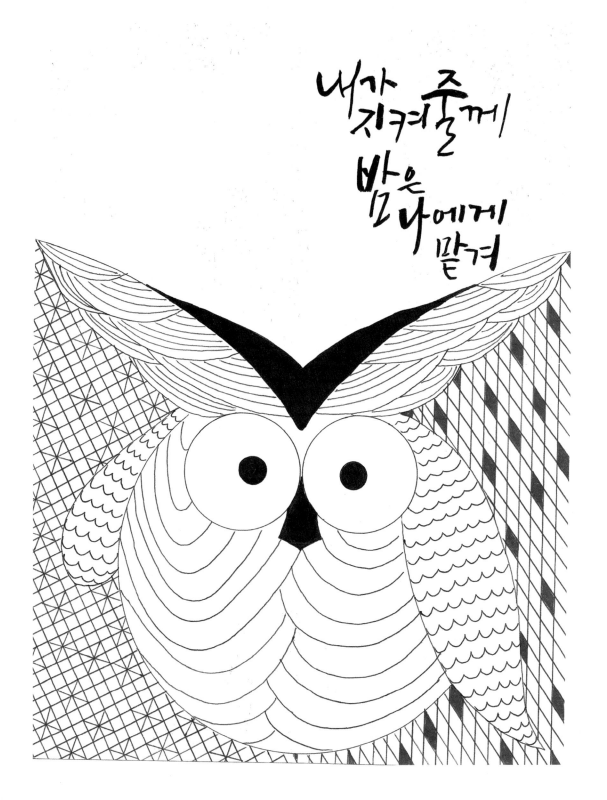

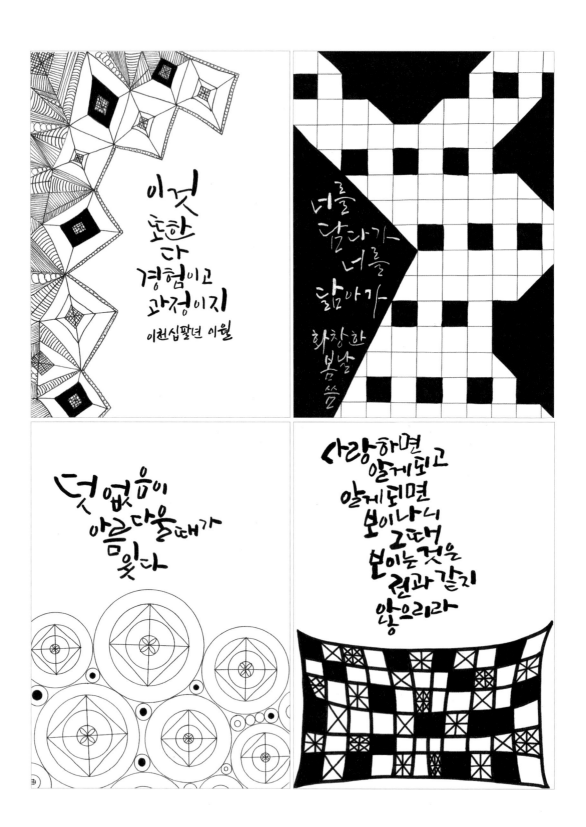

이것
초한다
경험이고
과정이지
이천십팔년 이월

너를
닮다가
너를
닮아가

화창한
봄날
쓰

덧없음이
아름다울때가
있다

사랑하면
알게되고
알게되면
보이나니
그때
보이는것은
전과 같지
않으리라

마음을 움직이는건 사소한 말 한마디

어기는 길로 가이 꽃길이래요

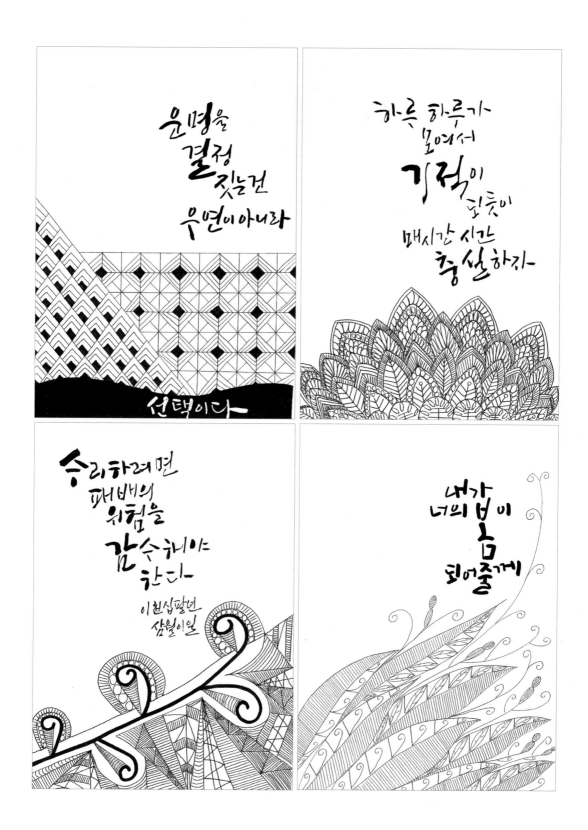

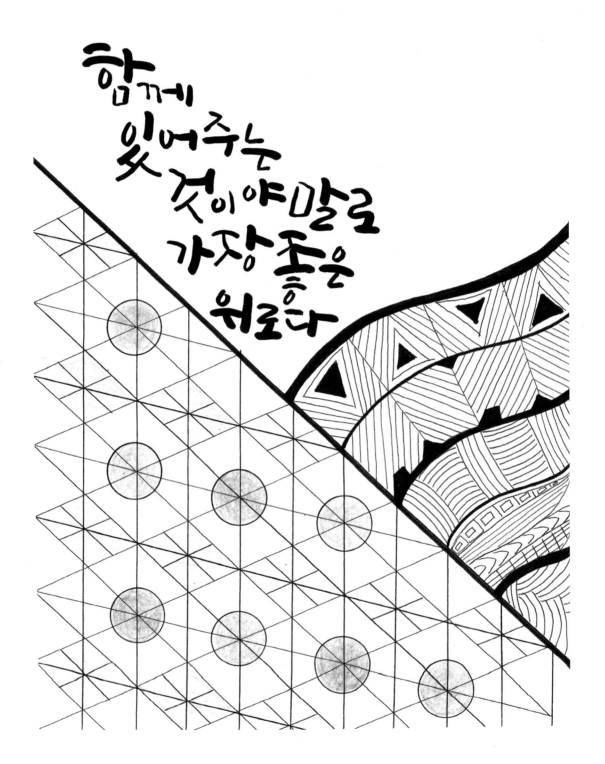

함께
잊어주는
것이야말로
가장 좋은
위로다

동고
동락

힘든일
즐거운일
함께한다

문장쓰기의
기본

문장의 정렬
(윗줄, 가운뎃줄, 아랫줄)

· 글씨를 쓰다 보면 전체적으로 비뚤어지거나 한쪽으로 기우는 경우가 많다.

· 이것을 방지하려면 기준선(윗선, 중간선, 밑선)을 잡거나, 화선지를 접어서 쓰면 비뚤어
 지거나 기우는 것을 방지할 수 있다.

첫째: 위에 중심 잡기

· 맨 위에 첫 획과 가로선을 맞추어 쓰고,

· 받침이 없는 글자는 조금 작게 쓰더라도 윗선에 맞추도록 한다.

한글로 통하는세상

한글로 통하는세상

질그릇에 담긴 보배

질그릇에 담긴 보배

달빛에려 아름답다

달빛에려 아름답다

둘째: 가운데 중심 잡기

· 글씨의 가운데를 중심이라 하고,

· 위·아래로 변형을 주면서 쓴다.

한줄로 통하는 세상

한줄로 통하는 세상

질그릇에 담긴 보배

질그릇에 담긴 보배

달빛에 더 아름답다

달빛에 더 아름답다

셋째: 밑에 중심잡기

· 하단의 선에 가로획과 세로획을 맞추어 쓰고,

· 받침이 없는 자는 조금 작게 써서 하단의 선에 맞춘다.

한글로 통하는 세상

한글로 통하는 세상

질그릇에 담긴보배

질그릇에 담건보배

달빛에더 아름답다

달빛에더아름답다

작품구도 잡는 방법

구도란?

미적 효과를 얻기 위하여 모든 부분을 전체적으로 조화롭게 배치하는 도면 구성 요령

방법

글씨 쓰는 방법과 요령에 따라 예술적인 면이 적당히 조화를 이루었을 때 구도가 잘 잡힌 작품이라 할 수 있다. 우선 작품의 내용을 살피고, 화선지에 여러 번 써본 다음 작품의 포인트나 주제를 찾고, 어떤 구도로 할 것인지 구상을 한 후 작품 창작에 들어간다. 가장 기본적인 구도 방식은 아래와 같다.

대칭형 구도: 좌·우, 또는 상·하에 중심을 두고, 맞추기 어려우면 화선지를 접어서 할 수도 있다. 전체적으로 안정된 느낌을 준다.

지그재그식 구도: 처음 시작 줄은 앞으로 나오고, 다음 줄은 조금 안쪽으로 넣어서 작품을 한다. 가로 줄을 맞추어 써야 한다. 줄이 안 맞을 경우 전체적으로 중심이 무너진다.

삼각형 구도: 큰 나무를 연상하면 된다. 작품 맨 위에는 한 글자, 그 다음에는 두 글자, 세 글자, 네 글자… 증가하며 써 내려 온다. 아래쪽에 무게중심을 둔다. 온화하고 안정적인 느낌을 준다.

역삼각형 구도: 삼각형 구도를 반대로 하면 된다. 작품의 위에 중심을 둔다. 불안하나 동적인 느낌을 준다.

첫자 구도: 첫 글자를 크거나 길게, 혹은 두껍게 써서 전체적인 중심을 잡고, 다른 글씨는 작게 써서 작품을 한다. 동적이며 힘찬 느낌을 준다.

수직 구도: 수직선은 높이감과 엄숙한 느낌을 주며, 역동적이고 힘찬 느낌을 주는 구도다. 가로글씨보다는 세로글씨가 더 잘 어울린다.

수평 구도: 수평선은 조용하며 평화롭고 안정적인 느낌을 준다. 세로 글씨보다는 가로글씨가 더 잘 어울린다.

좌우대칭형 구도: 중심에서 오른쪽이나 왼쪽에 주제를 쓰고, 한쪽에는 세필 글씨로 작품을 한다. 동적이면서도 안정된 느낌을 동시에 준다.

※ 구도를 잡는 데에 위 방식과 법칙이 전부는 아니다. 평소에 글씨 쓰는 것을 즐기며 자기 자신만의 방식으로 구도를 잡고 작품을 하는 것도 중요하다.

추석, 설날에
자주 쓰는 인사말

· 설날&새해 ·

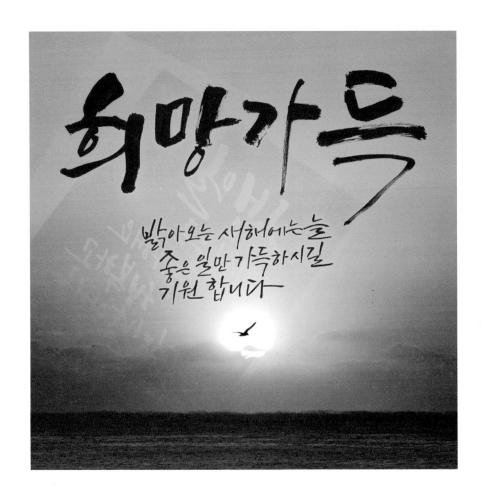

희망가득

밝아오는 새해에는 늘
좋은 일만 가득하시길
기원합니다

새해에 행복한 일들만 가득하시길

새해에는 좋은일만 있을거예요 복많이 받으세요

항상건강하시고 성공과 번영이 충만한 한해가 되시길 기원합니다 새해복 많이받으세요

설을 맞아 행운과 집안이 두루 평안하시길 기원합니다

· 만사형통

더더더 부자되세요

· 새해복많이 받으세요

-2018-

우리민족
고유의 명절

설 날

즐거운
연휴 보내세요

2018
대박
나시
개

늘건강과
행운이
함께하시길

당신의 새해를
응원합니다

2018

당신의
2017년 운세는
좋은 일 가득
입니다
하루하루
알차고
보람있게
살아가길...
꼭이오

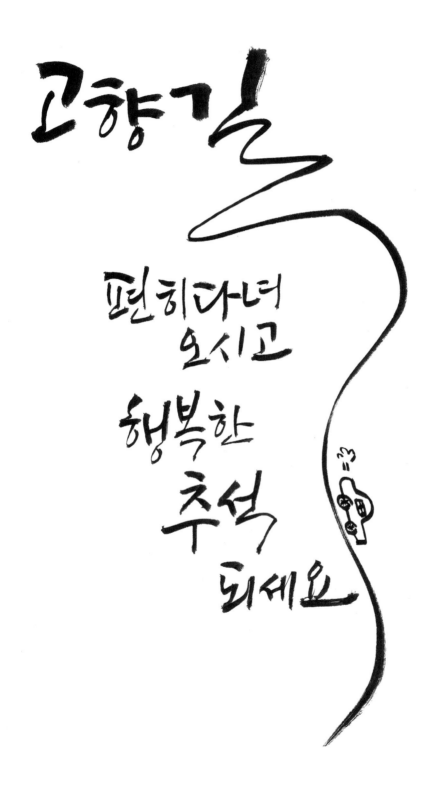

고향길

편히다녀
오시고

행복한
추석
되세요

넉넉하고
풍요로운
한가위

더도말고
덜도말고
한가위만
같아라

가을햇살처럼
풍요롭고
여유로운
한가위
보내세요

꽉찬
보름달처럼
행복이
넘치는
한가위
보내세요

풍요로운
한가위
감사한마음을
전합니다

보름달처럼
풍성한
해피추석

사랑가득한
한가위
보내시길

마음까지
넉넉 해지는
한가위

추석
보름달
처럼
넉넉한
가정되세요

올해도
가족과함께
즐겁고
풍성한
한가위되세요

· 생일 ·

생일
진심으로
축하해요
행복하고
멋진날되기를
소망합니다

일년의 단하루
생일날에만 행복한것이
아니라 매일 매일 오늘처럼
행복한 날이되길 바래
생일축하해

네가 항상 밝은 웃음을
지을수 있도록 네게는 행복한
일이 가득하길 바래 언제나
널 응원해! 친구 생일축하해
사랑해

합격기원

수능대박
절대합격

잘되고 잘할거야

언제나 최고야

믿어, 너를 믿어

너의 꿈을 응원할께

너에겐 많은 가능성이있어

고생했어, 조금만더힘내

대한민국 수험생
여러분 힘내세요
항상응원합니다

자신이
이루고자하는

꿈을

이루시길
기
원
합
니
다

아버님 어머님
늘 따뜻한 사랑
항상 감사드려요
사랑합니다

마음의 위안을
찾을 수 있는 문구

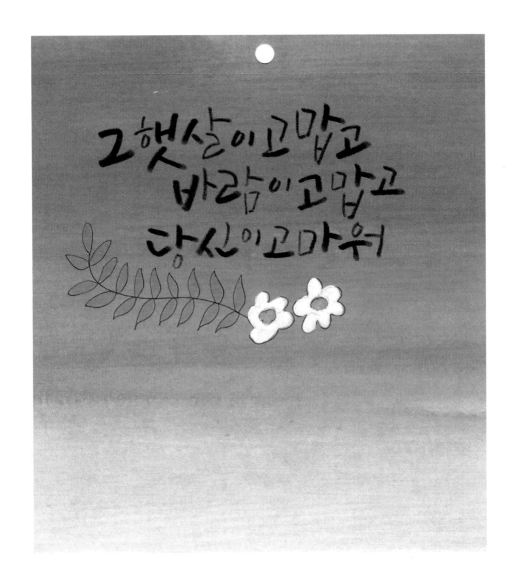

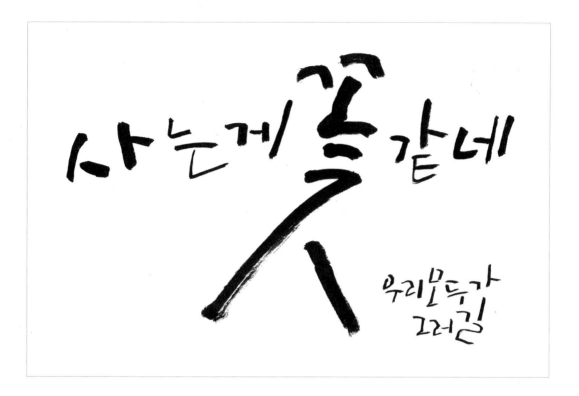

사는게 꽃 같네
우리 모두가 그려갈

당신얼굴에 웃음꽃이
활짝 피었습니다

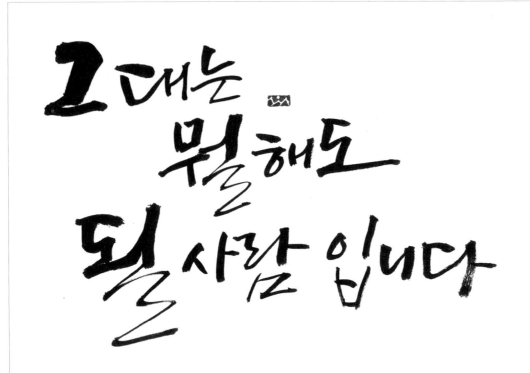

그대는 뭘 해도 될 사람 입니다

다리

강한자와 약한자가 같이건널수 있는

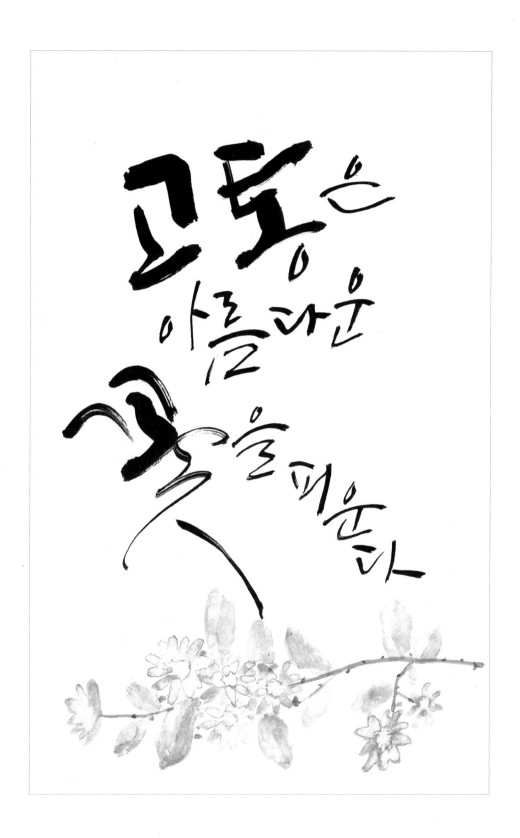

고통은 아름다운 꽃을 피운다

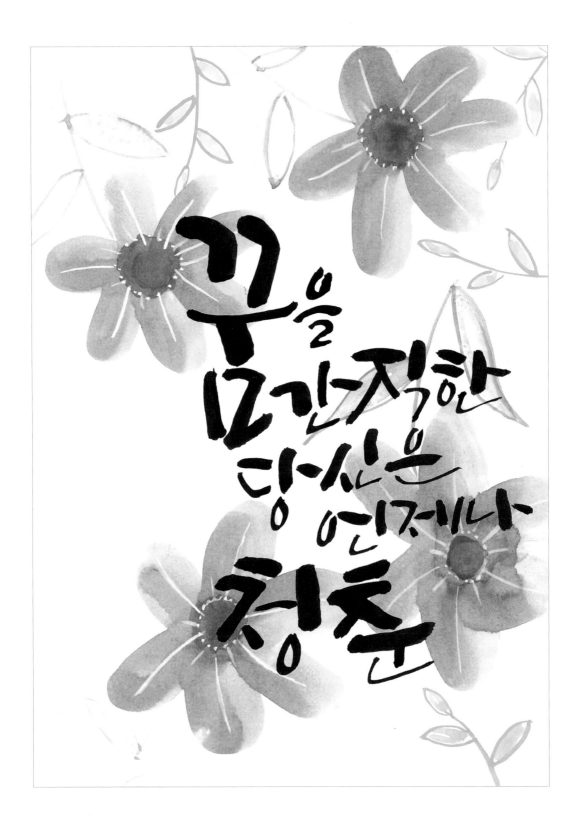

꽃을
오간직한
당신은
언제나
청춘

오늘 폭염주의보

오늘 한파주의보

봄이온다
너를만나
봄이온다

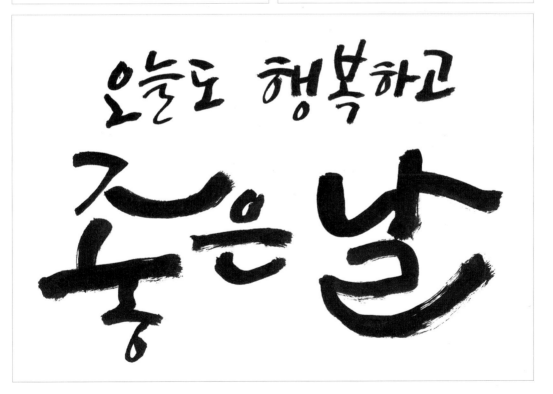

오늘도 행복하고
좋은날

꿈은 끝이 있어야 꿈이 현실이 된다

가장 행복한 사람은 삶을 즐길 줄 아는 사람이다

여행

가슴속에 명장면 하나쯤 간직하기 위해 여행을 떠납니다~

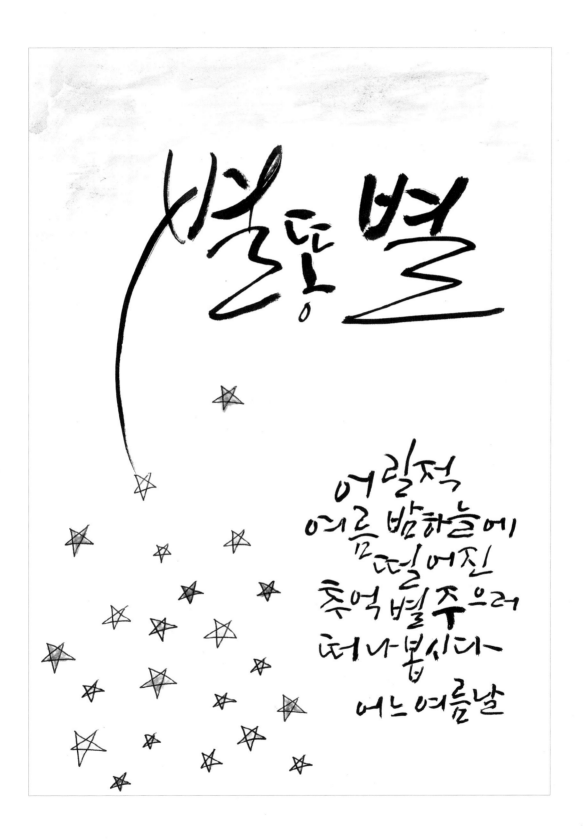

별똥별

어릴적
여름 밤하늘에
뚝 떨어진
추억 별 주으러
떠나봅시다

어느 여름날

지금
힘들고 지쳐도
언젠가는
웃을날이
올거예요

독도는
대한민국
영토다
넘보지마라

씨앗
너무
애쓰지마
너는본디
꽃이
될
운명일게니

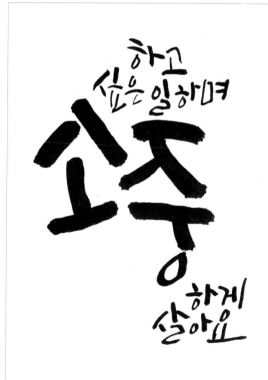

하고
싶은 일하며
소주
하게
살아요

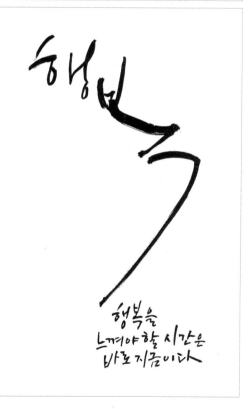

행복
행복을
느껴야할 시간은
바로 지금이다

그대
있음에
행복
해요

마음
아닌척
괜찮은척
당신의마음속

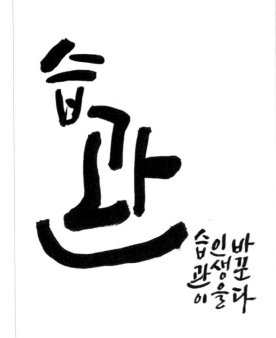

습관
습인바
관생꾼
이울다

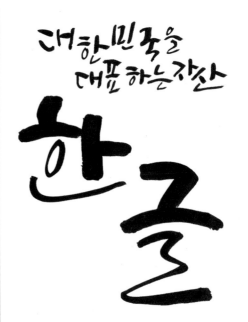

대한민국을
대표하는작산
한글

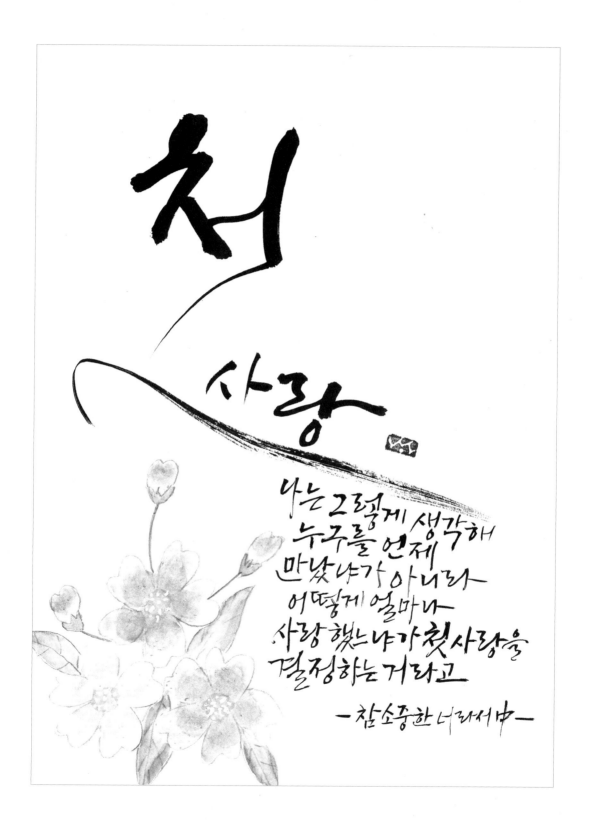

첫
사랑

나는 그렇게 생각해
누구를 언제
만났냐가 아니라
어떻게 얼마나
사랑 했느냐가 첫사랑을
결정하는 거라고

—참 소중한 너래서中—

바람 속
꽃 향기
따라간 마음
기다리지
말
자

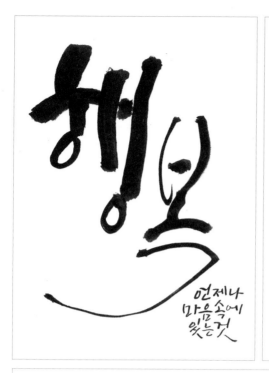

행복
언제나
마음속에
있는것

마음이
따뜻한
사람

아무것도 없는
우리가
가진 유일한것은
베짱뿐
그거면 돼

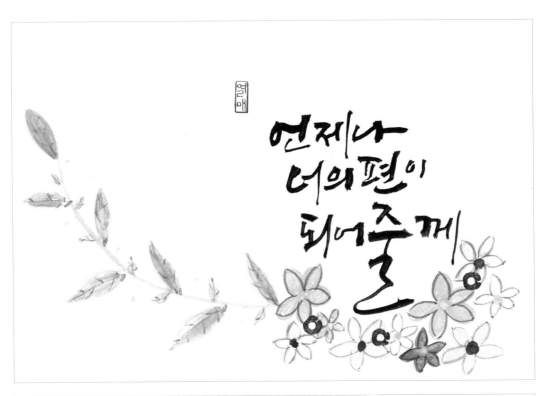

언제나
너의 편이
되어줄께

인연은 스치듯 옵니다

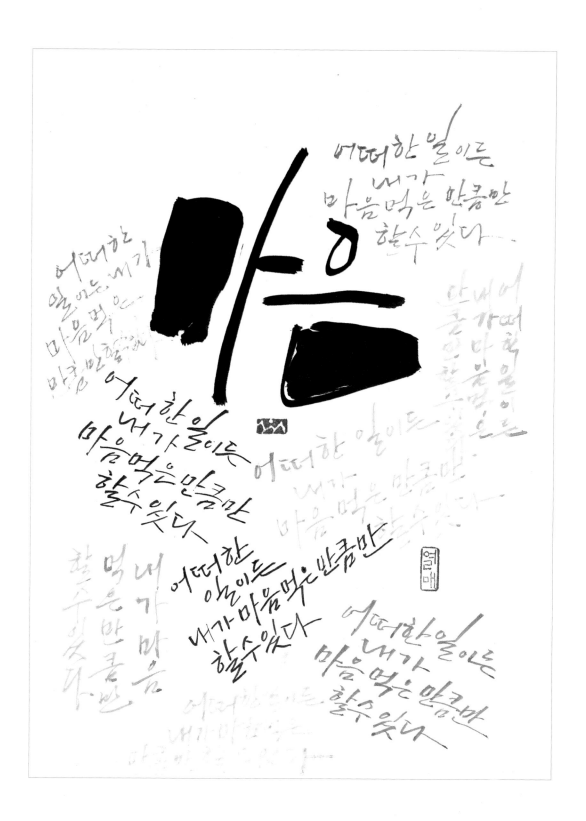

청춘

할까 말까
생각만 하다
다 지나가 버린다

당신

있는 그대로
지금
당신 모습
그대로
사랑합니다

희
망

틀 밖의 길들이다
당신의 희망 입니다 두려워말고
발걸음을 힘차게 내딛으세요

걸음마

넘어지고
또 넘어지고
나서야
일어 설수
있어

120

밤 오늘입니다

내일 물을
주려던
그 꽃은
이미
시들어
버렸습니다

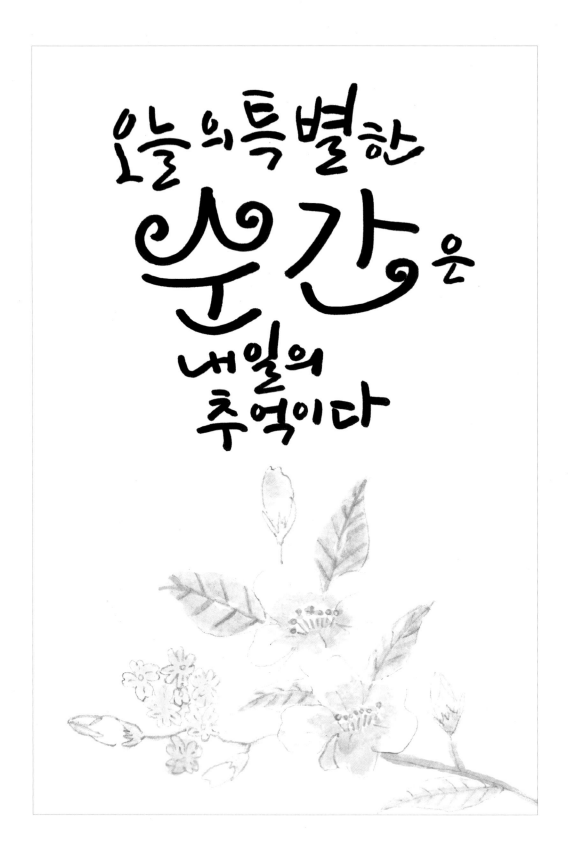

오늘의 특별한
순간은
내일의
추억이다

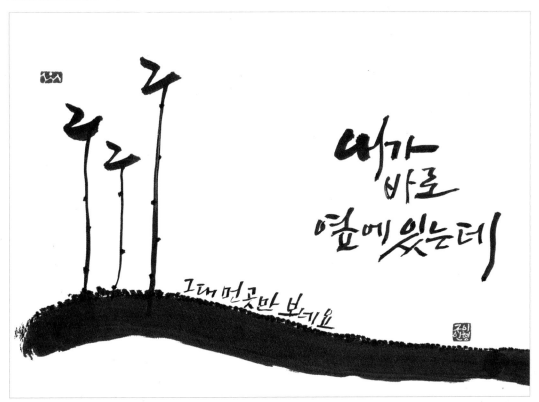

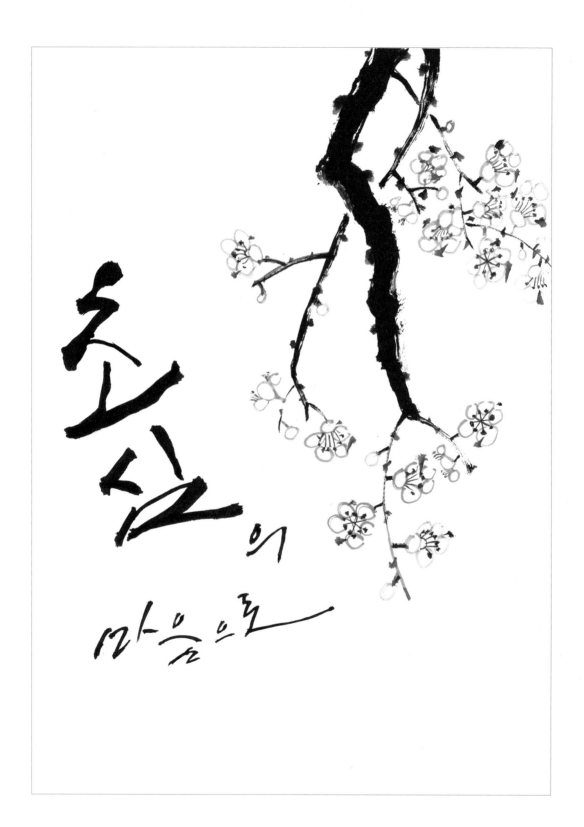

처음의

마음으로

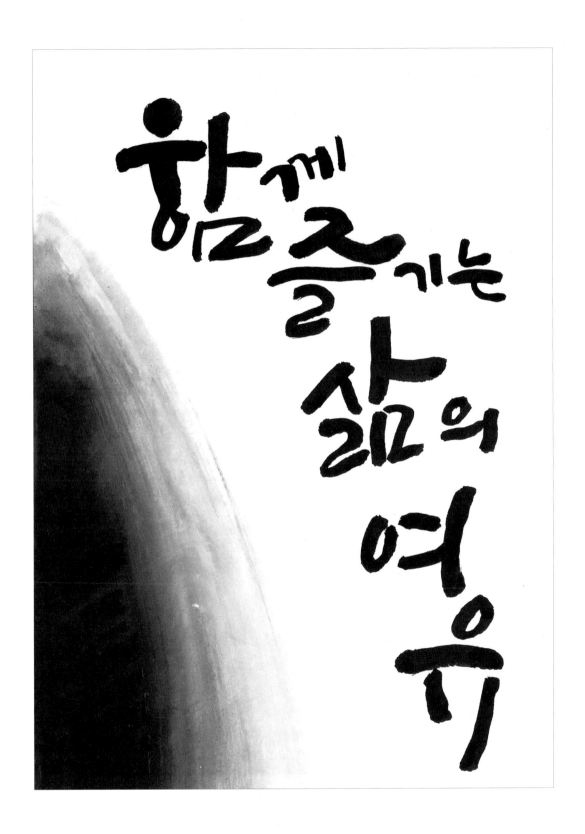

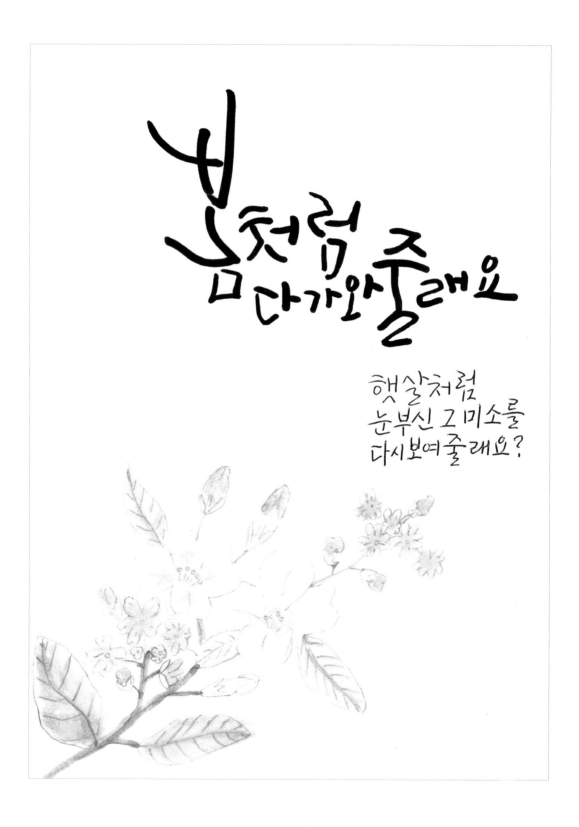

봄처럼
다가와줄래요

햇살처럼
눈부신 그 미소를
다시보여줄래요?

작은것에도
웃음나눌수
있는오늘
하루가
선물입니다

그렇게 살자
보고 싶은거 같이보고
먹고싶은거 같이먹고
가고 싶은데같이가고
그렇게 살자
우리

외로움

지는달의
끝에
너를걸어놓고
나는
이밤이
영원하길 빌었어

은은하고 겸손하게

화려한 외출

돌아오는 봄에 □ 행복 가득하길

하고싶은거 하고살아요우리

밝게 빛날 너의 내일을 응원할게 졸업을 축하해

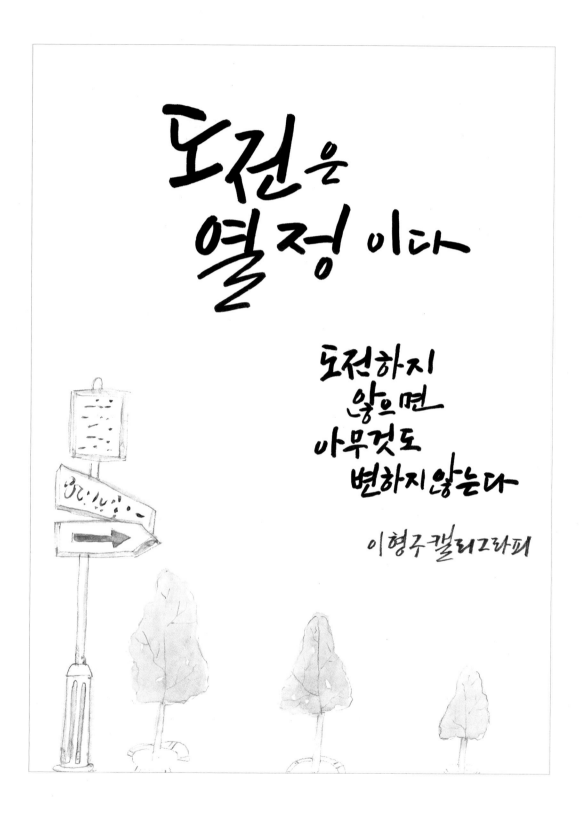

도전은
열정이다

도전하지
않으면
아무것도
변하지않는다

이형주캘리그라피

소소한 행복 오늘도 웃어요

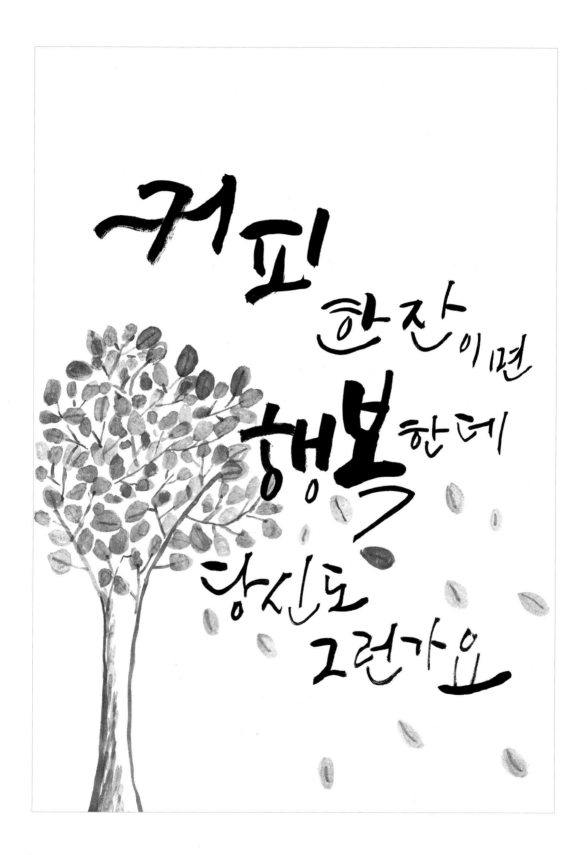

커피
한잔이면
행복한데
당신도
그런가요

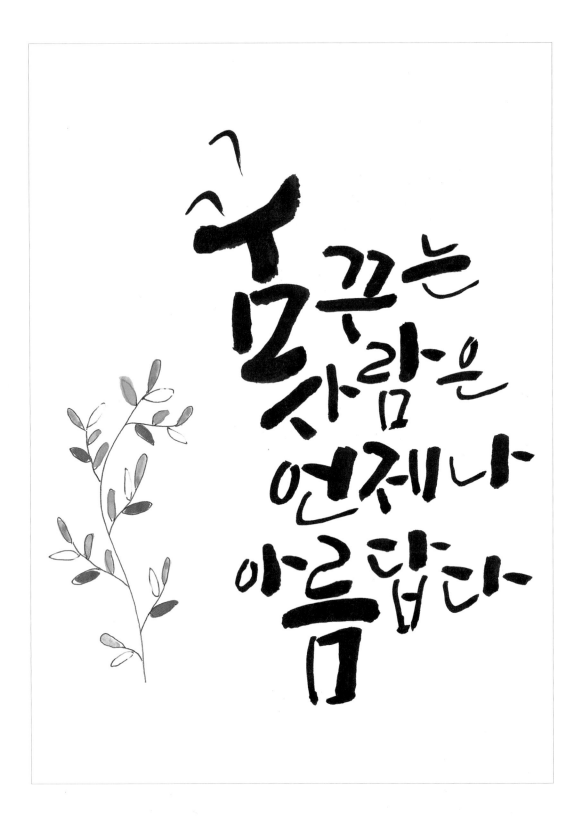

꿈꾸는 사람은 언제나 아름답다

가장
소중한 시간은
현재다

모든것은
마음먹기
나름이에요

화나는
사람이
손해야

조급해
하지
말아요

슬프
하루

모 할게
뭐있어
너는할수
있어

살다가
보면

넘어지지
않을
곳에서

넘어질
때가
있다

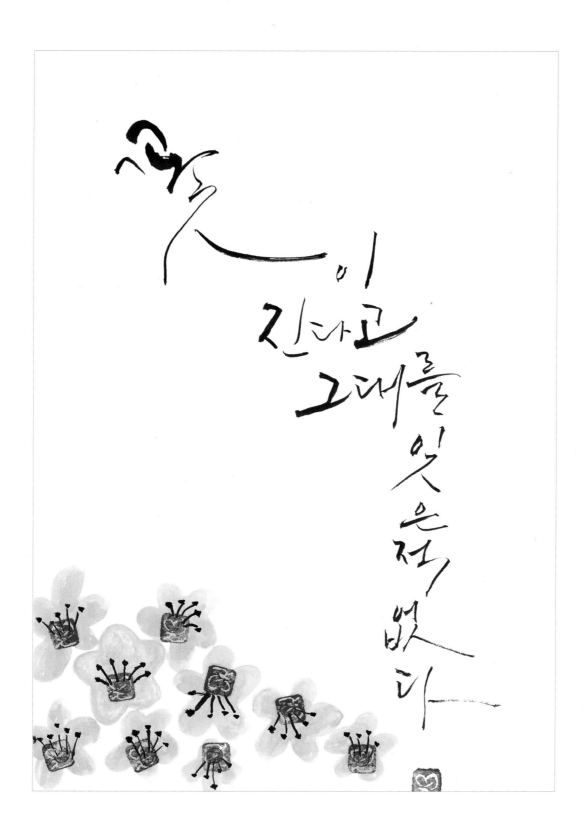

꽃이
진다고
그대를
잊은
적
없다

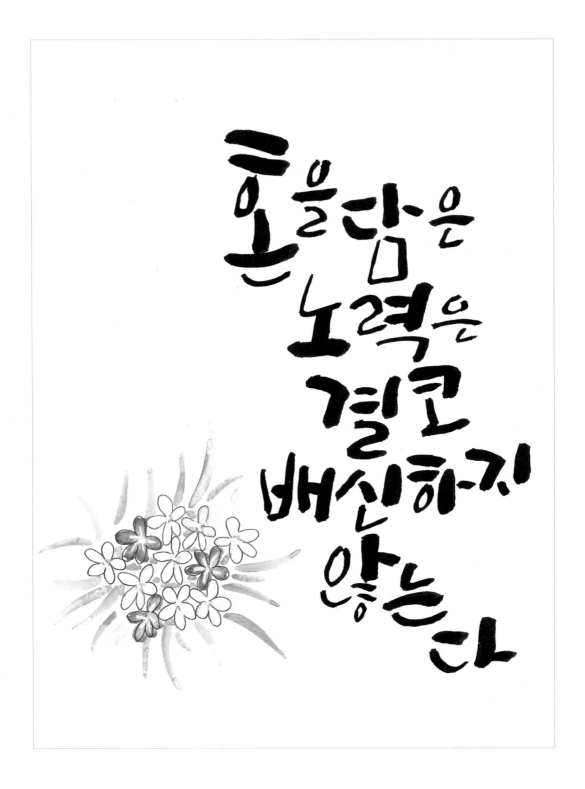

혼을담은 노력은 결코 배신하지 않는다

오랜세월이 흐른다음
나는 한숨지으며 이야기
하겠지요
두갈래길이 숲속으로
나 있었다 그래서 나는 사람이
덜 밟은길을 택했고
그것이 내 운명을 바꾸어
놓았다 가지않은길 로버트 프로스트님
의글中에서 이천십오년 봄
한빛이 청구 쓰다

흔들리지않고피는꽃이
어디있으랴 이세상 그어떤
아름다운꽃들도다 흔들
면서피었나니 흔들리면서
줄기를 곧게 세웠나니
흔들리지않고가는사랑이
어디있으랴

젖지않고피는꽃이어디
있으랴 이세상 그어떤빛나는
꽃들도다 젖으며 꽃잎
따뜻하게 피웠나니
젖지않고가는삶이어디
있으랴

이천십오년여름 도종환님의서
한빛이형구쓰다

138

누군가 반짝반짝
빛나는건
또다른 누군가가
응시하고
있어서겠지요
그대는 누군가에게
별같은 존재인가요
내가 그대
바라봐 줄게요
마음껏 빛나요

그대 있는
세상이
희망

소금 같은
사람

바람이 살짝 왔다간
흔적 살랑살랑 흔들리는
풍경 곁가에 맴도는 그소리

좋은
소식
있기를

간절한
마음담아
기다려봅니다

따뜻한
봄

향기
가득한

하루

소소한
일상이
감사한 나날들

매순간 그대와
함께라서

때론
이렇게라도 날아올라
하늘에
닿을 수 있기를

깨어나자
그리고
세상을
바라봐
너를
기다리는
것들이
너무많아

나를 아끼
주는
한 사람이
있어요
그 사람 눈 속에
내가 있음을
느낄 수
있어요

어두움은 빛을
이길 수 없다
거짓은 참을
이길 수 없다
진실은 침몰하지
않는다
우리는 포기하지
않는다

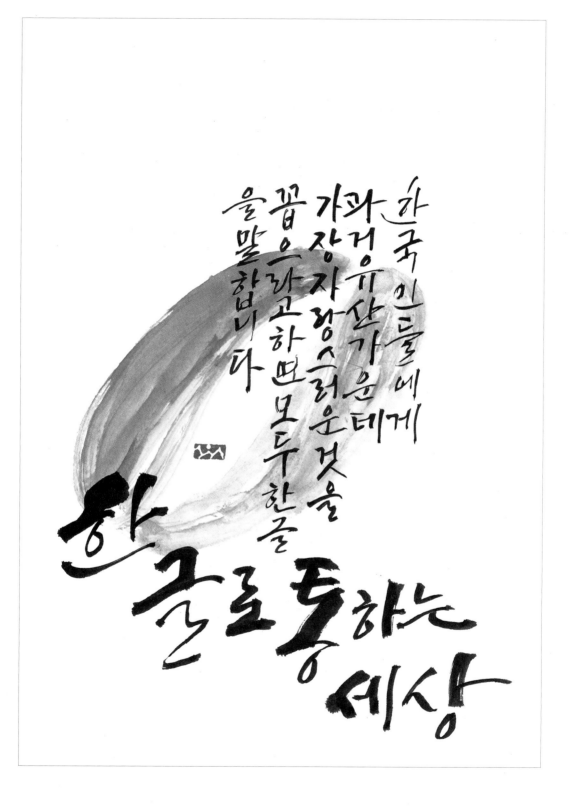

한국인들에게
과거 유산 가운데
가장 자랑스러운 것을
꼽으라고 하면 모두 한글
을 말합니다

한글로 통하는 세상

별 쓸데 없는
걱정을
다하고 있다.

죽는날까지
하늘을 우러러
한점 부끄럼 없기를
잎새에 이는 바람에도
나는 괴로워했다
별을 노래 하는 마음으로
모든 죽어가는 것을
사랑해야지 그리고
나한테주어진 길을
걸어가야겠다 오늘
밤에도 별이 바람에
스치운다

윤동주 님의시

146

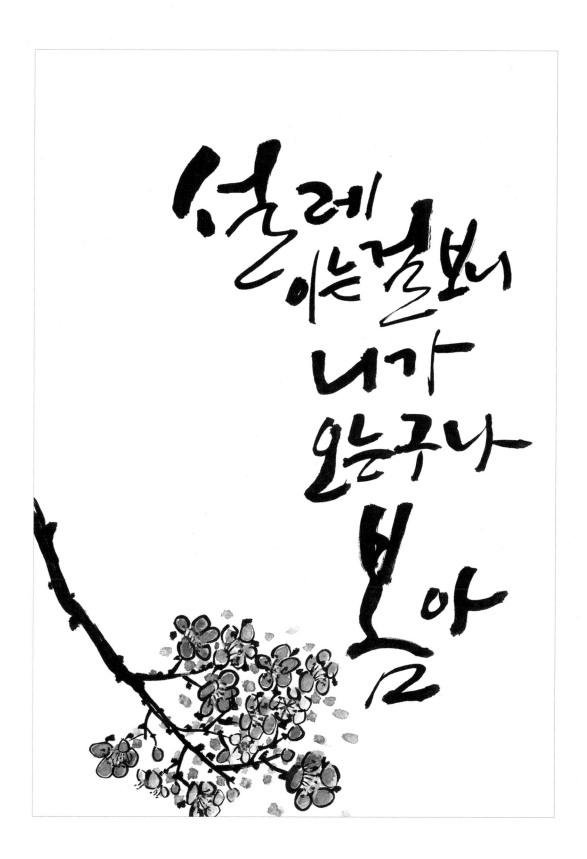

설레이는걸보니 내가 오는구나 봄아

별을
노래하는
마음으로
모든
죽어가는것을
사랑해야지

윤동주 서시

빗방울
떨어질때
나는
흙냄새 풀냄새가
나는좋다

오늘하루도
활짝
웃으며
시작
해볼까?

먼데서
바람불어와~
풍경소리
들리면
보고싶은
내마음이
찾아간줄
알아리—

정호승 님의시
이형구캘리그라피

좋은 생각이
좋은 사람을
만든다

오늘은 내가
좋은 사람이
되어야지

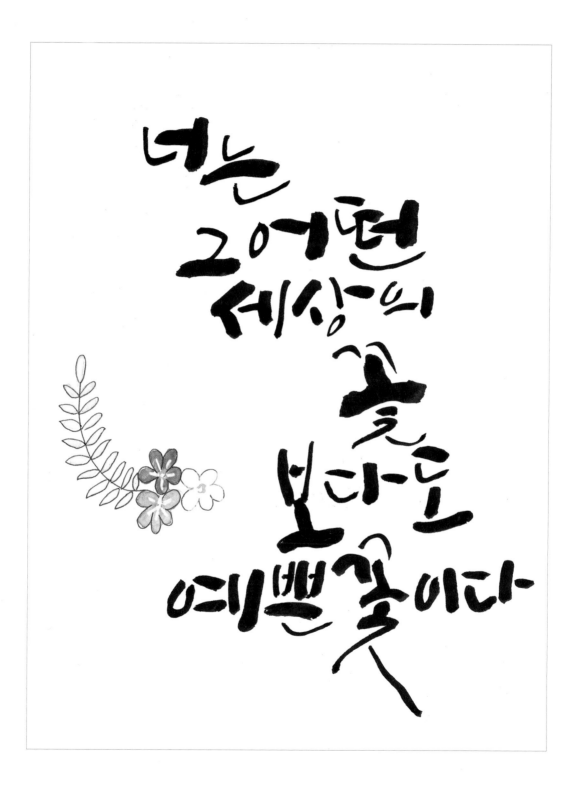

너는
그 어떤
세상의 꽃
보다도
예쁜 꽃이다

수박의
꽃말은
큰 마음 이라고
합니다
그는 딱 어울리는
꽃말을 가진 것 같아
나도 수박 같은
사람이고 싶다

새로운
세대를
여는
하나의
문을
만들어가자

이천십육년 겨울
이형구캘리그라피

너와나는
어떤 인연
으로만나
이렇게마주
보고
서
있
는가

함께
걸어갈
친구가
있다는것을
인생의
큰
선물이다

겨울이
없다면
봄은그리
고즐겁지
않을것이다

밝게
빛날 너의
내일을
응원할께

최선을
다 했다면
그걸로
충분해 괜찮아

시작이
있으면
끝도 있는 법
그 끝이
어디인지
끝까지
가볼려고
궁금해서요

나에게
가장
큰
행복은
단 한 사람
바로 너

잘해왔고
잘하고있고
잘할거야
화이팅!

너의 잘못이
아니야
그러니자책
하지마

여행
준비하는
설레임

누구나
즐거운
마음 항상
쭈욱~

고
마
워
요

항상
옆에
있어줘서

늘 명랑하고
유쾌한 마음으로
그대의 인생을
걸어라

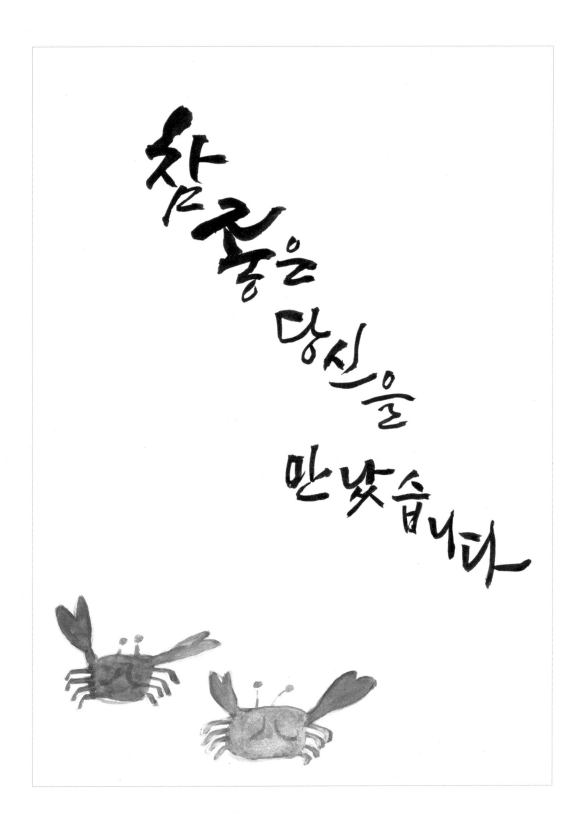

참 좋은 당신을 만났습니다

성경 문구

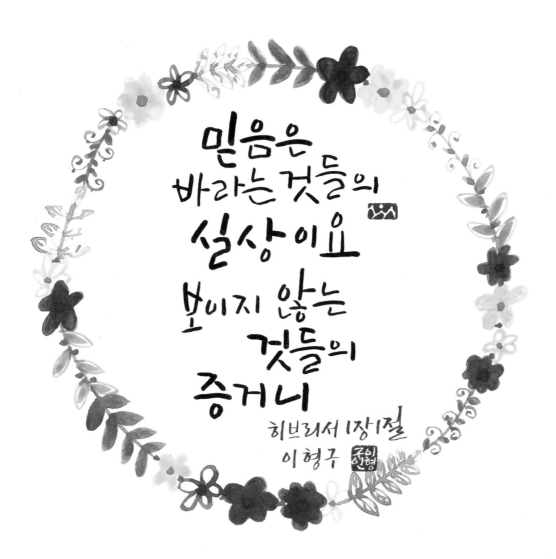

믿음은
바라는 것들의
실상이요
보이지 않는
것들의
증거니
히브리서 1장1절
이형구

내게 능력 주시는 자 안에서
내가 모든 것을 할 수 있느니라
빌립보서 4:13

능력

주 님이면
충분합니다

나는 여호와로 말미암아 즐거워하며
나의 구원의 하나님으로 말미암아 기뻐하리로다
하박국 3장 18절

오늘
다윗의
동네에서
너희를
위하여
주주가
나셨으니
곧그리스도
주시라
누가복음2장11절

지극히 높은
곳에서는
하나님께
영광이요
땅에서는 하나님이
기뻐 하시는
사람들중에
평화로다

누가복음
2장14절

이형주 캘리그라피

예수그리스도가
이세상에오신사실은
하나님께서
우리를 사랑하신다는
최종적이고
결정적인 증거이다

— 윌리엄 바클레이 —

구하는 이마다
받을것이요
찾는 이는 찾아 낼것이요
두드리는 이에게는
열릴것이니라

마태 복음 구장 구절

열매

하나님이
선하시고
기뻐하시고
온전하신뜻이
무엇인지
분별하도록하라

로마서 12장 12절

이형구 캘리그라퍼

열매

수고하고 무거운
짐진자들아
다 내게로오라
내가 너희를
쉬게 하리라

마태복음 11장 28절

이천십육년
이 형주 씀

하나님이 주를
다시 살리셨고

또한 그의
권능으로

우리를 다시
살리시리라

고린도전서 6:14

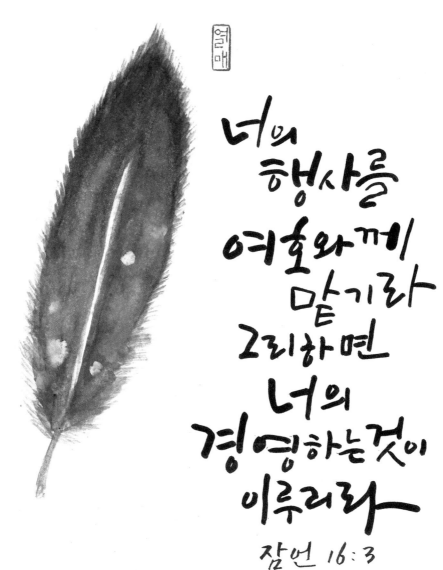

너의
행사를
여호와께
맡기라
그리하면
너의
경영하는것이
이루리라
잠언 16:3
이형구 캘리그라피

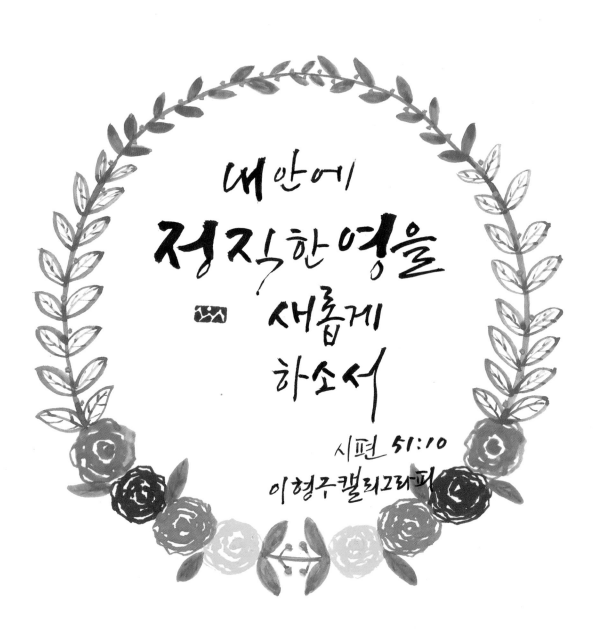

내 안에
정직한 영을
새롭게
하소서

시편 51:10
이형주 캘리그라피

선한 말은
꿀송이 같아서
마음에 달고
뼈에 양약이
되느니라

잠언 16:24

회개에
알맞은
열매를
맺으라

마태복음 3:8

주께서
나의 슬픔이
변하여 내게
춤이되게 하시며
나의 베옷을
벗기고
기쁨으로 띠띠
우셨도다

시 30:11

내가 너로
큰 민족을 이루고
네게 복을 주어
네 이름을
창대케 하리니
너는
복의 근원이
될지라

창 12:2

항상
기뻐하라
쉬지말고
기도하라
범사에
감사하라

살전 5:16-18

여호와께
감사하라

그는 선하시며
그 인자하심이
영원함이로다

시107:1

하나님이 세상을
이처럼 사랑하사
독생자를 주셨으니
이는 저를 믿는자마다
멸망치 않고 영생을
얻게 하려 하심이니라

요한복음 3장 16절

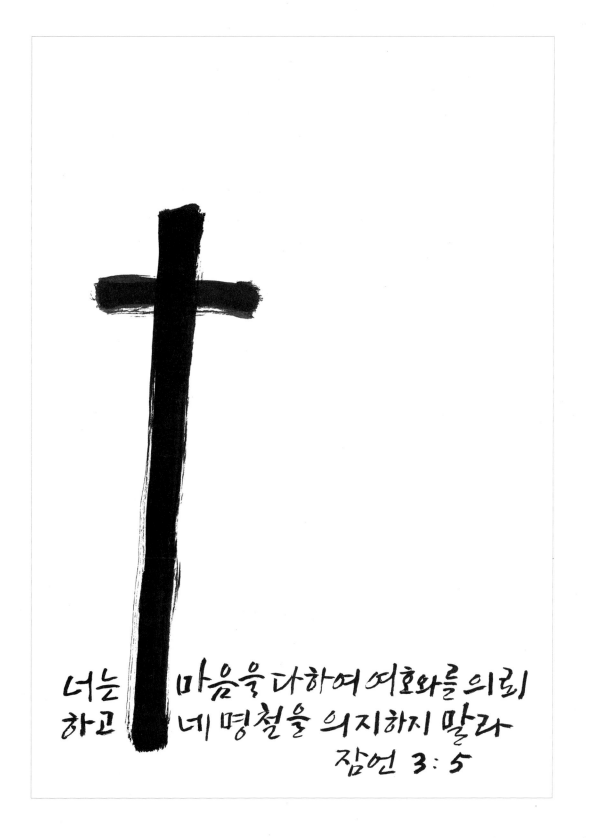

너는 마음을 다하여 여호와를 의뢰
하고 네 명철을 의지하지 말라
잠언 3 : 5

사랑하는 자여
네 영혼이 잘됨같이
네가 범사에 잘되고
강건하기를
내가 간구하노라

요한삼서 1장 2절
이형구 캘리그라피

평안의
매는줄로
성령이
하나되게
하신것을
힘써
지키라

에베소서 4:3

무엇이든
기도하고
구하는것은
받은줄로믿으라
그리하면너희에게
그대로되리라

마가복음 11:24

모든
만물이
하나님을
찬양할때
그분은얼마나
내즐거울까
너의맘속에
같이있는그이름

시편 8편

네
시작은
미약하였으나
네 나중은
심히
창대하리라

욥기 8:17

내일을 위하여
염려하지 말라
내일 일은 내일이
염려 할 것이오
한날의 괴로움은
그날로 족하니라

마태복음 6:34

내 평생에
선하심과
인자하심이
반드시
나를 따르리니
내가 여호와의 집에
영원히
살리로다

시편 23:6

사랑
하는자여
네영혼이
잘됨같이
네가
범사에
잘되고
강건하기를
내가
간구하노라

요한삼서 1:2

그러므로
우리가 말하되
주는 나를 돕는 이시니
내가 무서워하지
아니하겠노라
사람이 내게
어찌하리요 하노라

히브리서 13:6

영혼을
깨끗하게 하는
순종

너희가 진리를
순종함으로
너의 영혼을
깨끗하게 하며

벧전 1:22

174

너는
하나님과
화목하고
평안하라
그리하면
복이네게
임하리니

욥기22장21절
이형구캘리그라퍼

판본체란?

한글 창제 직후에 나온 훈민정음訓民正音, 용비어천가龍飛御天歌, 월인천강지곡月印千江之曲, 석보상절釋譜詳節, 동국정운東國正韻 등의 판본에 쓰인 글자를 기본으로 삼은 붓글씨의 글자꼴이다.

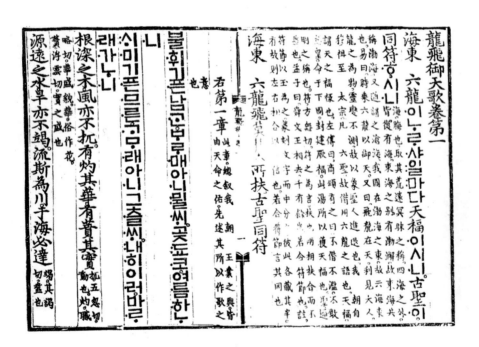

▶ 용비어천가(龍飛御天歌)

178

▶ 훈민정음(訓民正音) 언해본(박승빈本)

▶ 동국정운(東國正韻)

▶ 훈민정음(訓民正音) 언해본(박승빈本)

▶ 월인천강지곡(月印千江之曲)

판본체
응용하기

· 종이를 정사각형으로 접어서 쓰면 좀 더 쉽게 쓸 수가 있다.

① ㅡ 선에 중심을 맞추는 대표적인 글자는

 : 담, 얀, 면, 당, 경, 석, 를, 골, 땅, 법, 픽, 장… 등

② ㅣ 선에 중심을 맞추는 대표적인 글자는

 : 동, 소, 봄, 은, 분, 코, 높, 제, 노, 세, 교, 샘… 등

③ ＋ 선에 중심을 맞추는 대표적인 글자는

 : 북, 을, 손, 방, 문, 뿜, 색, 험, 독, 를, 정, 글… 등

츈 슈 봄

실 속 난

매 금 적

돼 채 높

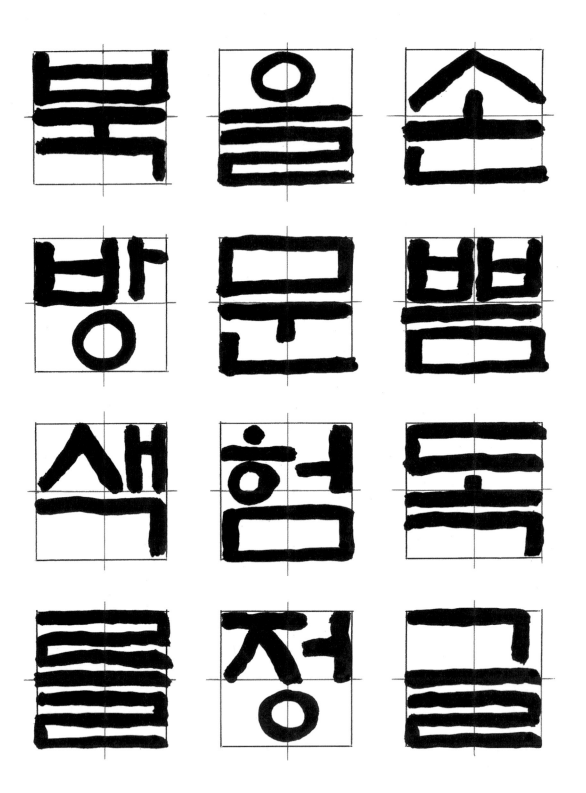

청보리

민속주

전통차

살구꽃

담 얀 면

당 경 석

름 골 땅

법 픽 장

소낙비

무지개

상록수

둥 소 봄 은

분 코 높 제

노 세 교 샘

손 존 정

를 독 뼘

복고풍 글씨체 따라잡기

투유프로젝트
슈가맨

언리미티드
웨이푸드 딥

밥잘사주는
예쁜누나

병만닥터김사부

주말
특별기획
착한마녀

데릴사위 오작두

천상의
컬렉션

세계테마여행

대군
사랑을 그리다

국내최고리얼버라이어티쇼
무한도전

당신의상상이현실이되다
오늘 쉴래요?

생존기
건반위의하이에나

기차놀이레일바이크

물론좋은일이에요

어제도가고 오늘도갈

나의길 새로우길

윤식당

해외에서 작은 한식당을
열고 운영하는 이야기를 담은

엄마와 딸이 되어가는 과정을 그린 드라마

선생님을 엄마라부를수있겠니?

마더

발칙한 동거

빈방있음

넌어떻게보면

되게예쁜데

또어떻게보면

사회파스릴러 리턴

진짜예쁨

힘들면 한 박자 쉬어가렴~

[대세로 좋다 코미디빅리그]

주간아이돌
아이돌의 숨은 매력을 집중탐구하는

살인사건의 용의자로 지목된
대한민국 최고의 앵커 그녀의

변호인이
된 남편 그들이

믿었던사랑 그
민낯을 보여주는 격정
미스터리 멜로

미스티

해피선데이
슈퍼맨이
돌아왔다

매주 다양하게
게스트를 초대해서
근황에 대해 여러가지
질문하고 답하는 리얼토크쇼

라디오 스타

올 투어

살짝 그미쳐도 좋아

생방송 시사교양
오늘저녁

절대낭만회귀극
화유기

모든 가능성을 활짝 열어두고
힘차게 비상하는

멋진 사람 되세요

마법망치웃겨설

아그름게다뭔움데

TV 방송용 타이틀 글씨
내 스타일로 감성 표현하기

가족끼리 왜이래

부탁해요 엄마

백만송이장미

트래킹 노트 세상을걷다

대군 사랑을그리다

전지적 참견시점

우리가남이가

내뒤에 테리우스

기름진 멜로

다시 시작해

착한마녀

강한 만사성

같이 살래요?

왕은 사랑한다

돈꽃

연애시대

황금 주머니

천상의약속

사랑을 믿어요

딸녀같은 딸

미워도 사랑해 올인

현실남녀

쇼핑왕 루이

엄지의 제왕

호텔킹

알토란

밤도깨비

빛나는 로맨스

운빨 로맨스

미스티

언터처블

차이나 클래스

행복을 주는사람

짠내투어

어쩌다 어른

달팽이 호텔

효리네 민박

엄마니까 괜찮아

마더

두 여자의, 방

청담동스캔들

당신의 여자

전생의 원수들

부자집 아들

위대한 유혹자

너라서 좋아

아는형님

장미의 전쟁

나만빼고 연애중

모래시계

브라보 마이 라이프

아이가 다섯

힘내요 미스터김

당신만이 내사랑

하얀거탑

우리집 여자들

오로라 공주

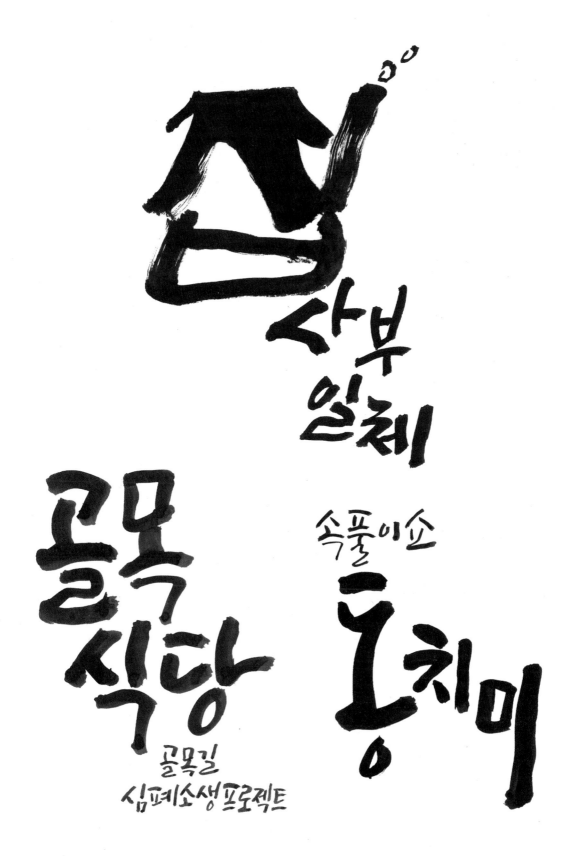

쌍
사부
일체

속풀이쇼

골목
식당
골목길
심폐소생프로젝트

동치미

정글의법칙
파타고니아

주간아이돌

대화가
필요해

너의
목소리가
보여

엄지의
제왕

함께
줍쇼

나
혼자산다

용감한타향살이
이방인

런닝맨
복주머니레이스

코미디빅리그

동물농장

둥지탈출

배틀트립

너의등짝에 스메싱!

본격연애 한밤

푸른 바다의 전설

부암동 복수자들

청춘의 덫

연애시대

언니는 살아있다

소원을 말해봐

밥상차리는 남자

남자다움 그게뭔데

홍두깨 도둑님

리턴

전설의 마녀

청춘의비밀

흑기사

내딸꿈사월

바람불어 좋은날

반짝 반짝 빛나는

왕가네 식구들

그대없인 못살아

내딸 서영이

내 남자의 비밀

아버지가 이상해

무궁화꽃이 피었습니다

고양이는 있다

뻐꾸기둥지

다잘될꺼야

뭉쳐야 뜬다

너라서 좋아

냉장고를 부탁해

장미의 전쟁

윤식당

모래시계

수요미식회

힘내요 미스터김

카트쇼

하얀거탑

슬기로운 감빵생활

오로라 공주

달콤한 미원수

아이갓
당신만이 내사랑
우리집 여자들

미쓴 아줌마

사미인곡

코리아 헌터

황금빛 내인생

노래가 좋아

그냥사랑하는 사이

엽서에
그림, 글씨 쓰기

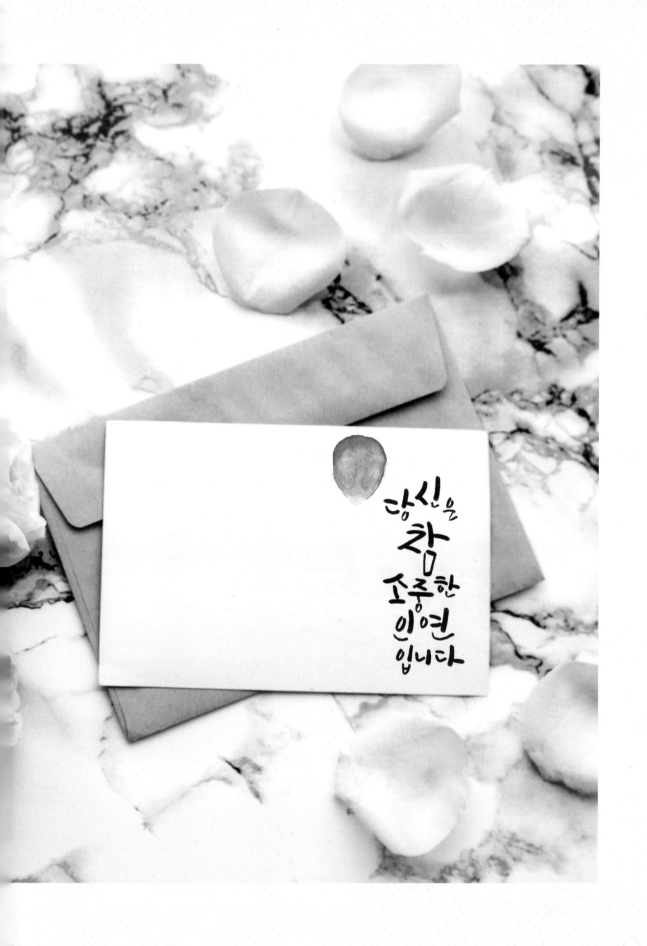

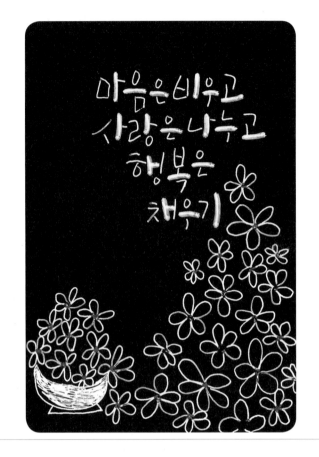

마음은 비우고
사랑은 나누고
행복은
채우기

햇살
좋은날 여행
내안의
자유찾기

오늘보다
더나은
내일을
향하여

하지
않으면
아무일도
일어나지
않는다

걷다가지칠때면
잠시걸음을멈추고
내마음의소리에
귀를
기울여봐요

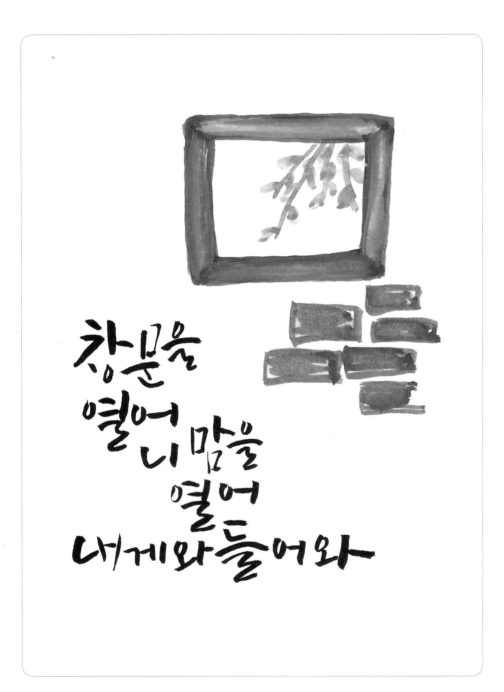

창문을
열어 니 맘을
열어
내게와 들어와

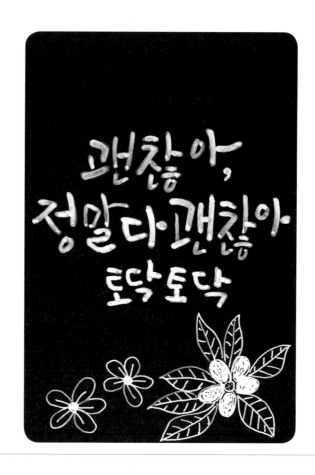

괜찮아,
정말 다 괜찮아
토닥토닥

당신은 내가 보는
가장
아름다운
풍경
입니다

가슴으로
온세상을
사랑하자

넓은
가슴으로
아름다운
삶을
그려봅니다

남이 깨면
병아리가 되고
스스로 깨면
후라이가 된다

청춘
빛나는 별

214

감동은
배려 에서
시작됩니다

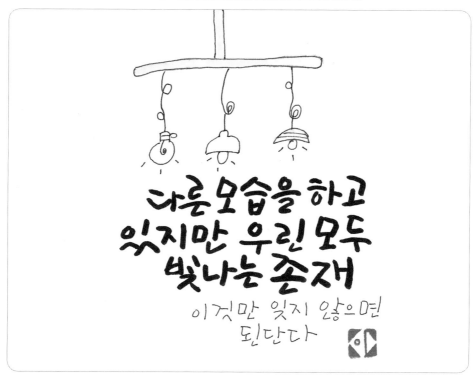

다른 모습을 하고
있지만 우리 모두
빛나는 존재
이것만 잊지 않으면
된단다

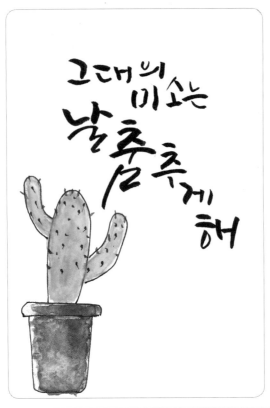

그대의 미소는 날 춤추게 해

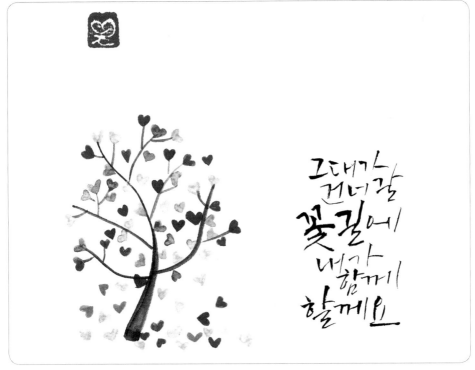

그대가 건너갈 꽃길에 내가 함께 할께요

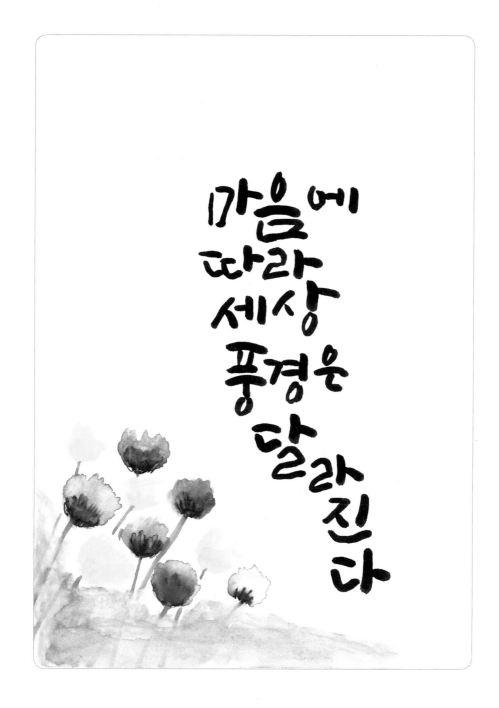

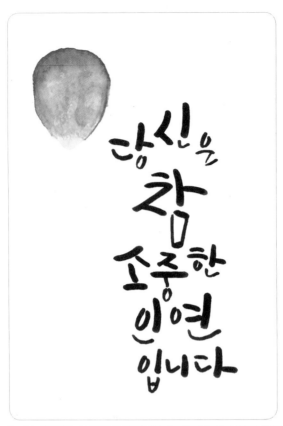

당신은 참 소중한 인연 입니다

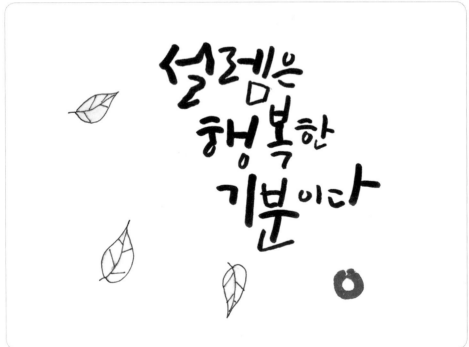

설렘은 행복한 기분이다

두려움을
길을 밝히는
등불을
가린다

기다려
줄게

너의 기다림으로
너를 느낄 수
있으면
그걸로 된 거야

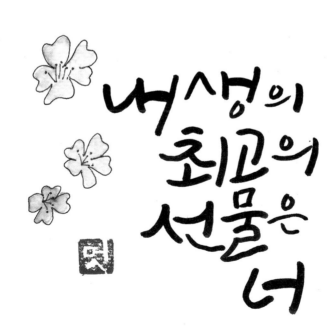

내 생의
최고의
선물은
너

어디를
가든지
마음을 다해
가라

얼굴
물 속은 알아도
한길
사람 속은
모른다

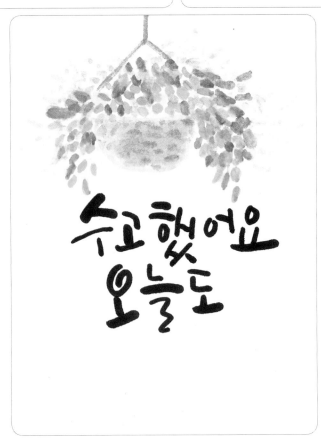

수고했어요
오늘도

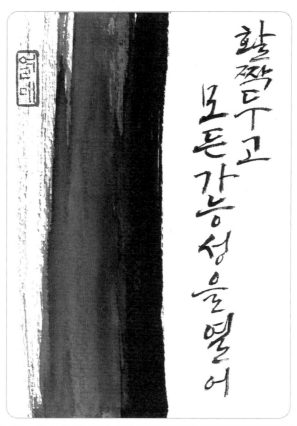

활짝 두고
모든 감성을 열어

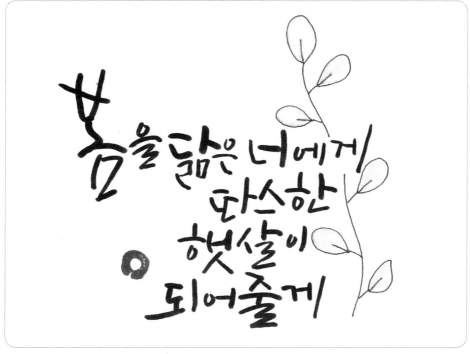

봄을 닮은 너에게
따스한
햇살이
되어줄게

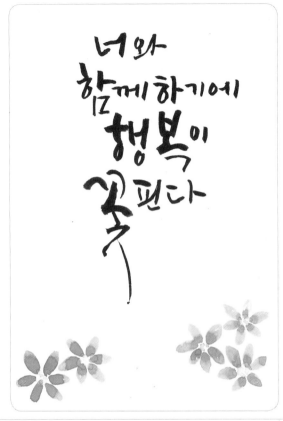

너와
함께 하기에
행복이
꽃핀다

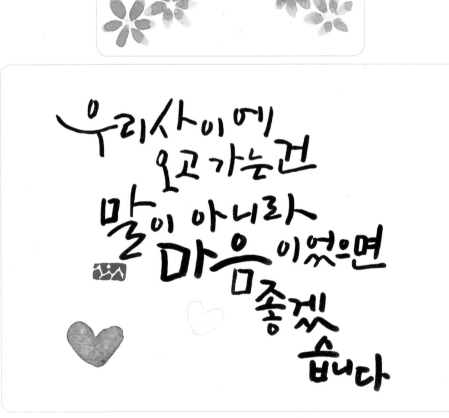

우리 사이에
오고 가는건
말이 아니라
마음 이었으면
좋겠
습니다

선물같은 하루하루

바람 불어 좋은 날

잘했고 잘하고 있고
잘할거이니

늘 언제나 너의꿈을 응원해
— 사랑하는 아들정민에게 —
♡ 아빠가

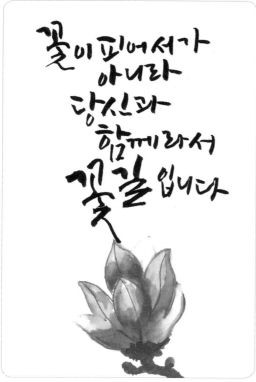

꽃이 피어서가
아니라
당신과
함께라서
꽃길 입니다

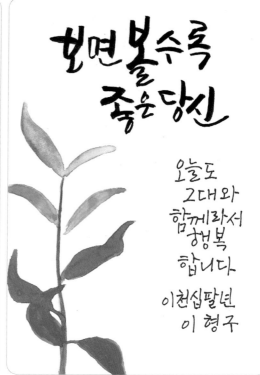

보면 볼수록
좋은 당신

오늘도
그대와
함께라서
행복
합니다

이천십팔년
이 형주

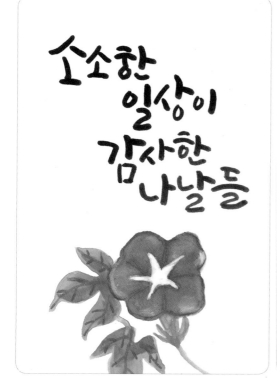

소소한
일상이
감사한
나날들

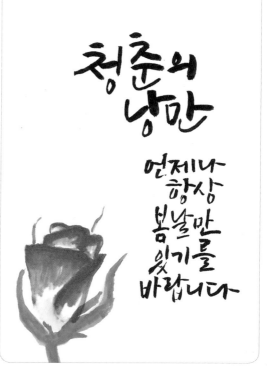

청춘의
낭만

언제나
항상
봄날만
잇기를
바랍니다

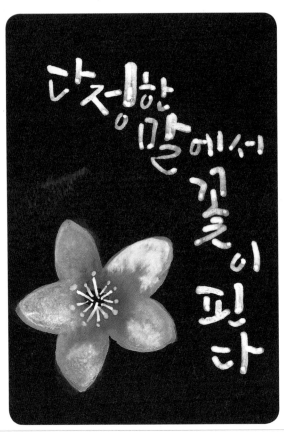

따스한 땅에서 꽃이 핀다

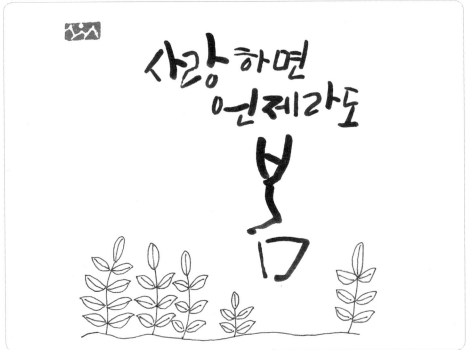

사랑하면 언제라도 봄

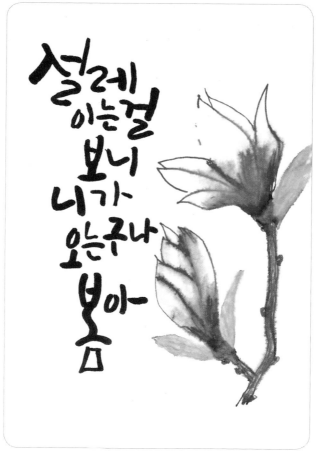

설레이는걸 보니 니가 오는구나 봄아

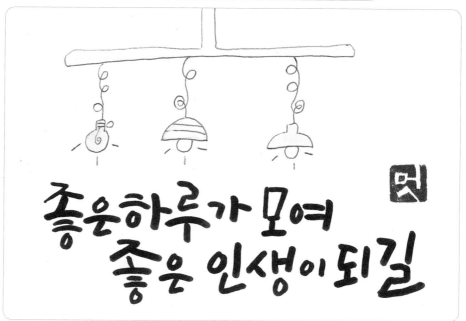

좋은하루가 모여 좋은 인생이 되길

자아를
일으키는
마음의 휴게소

01 윤보영 시인의 작품 캘리그라피

01

윤보영 시인의
작품 캘리그라피

윤보영

「대전일보」신춘문예(2009)에서 동시로 당선해 문단에 나왔다. 한국동시문학회, 한국동요
문화협회 회원으로 활동하고 있다. 중학교 국어교과서에 그의 시 「어쩌면 좋지」가 실려 있
다. 출간된 작품은 『내 안의 그대가 그리운 날』, 『그리움 밟고 걷는 길』, 『바람편에 보낸 안
부』, 『그대가 있어 더 좋은 하루』, 『커피도 가끔은 사랑이 된다』 『윤보영의 시가 있는 마을』
등이 발간되었다. 학교, 공공기관, 기업체 등에서 '시를 통한 감성테러' 강의를 하고 있으며,
독자들과 함께하는 '바람편에 보낸 안부'에서 시인을 만날 수 있다.

주소: http://cafe.daum.net/YUNBOYOUNG
이메일: quftdls@hanmail.net

커

피에 설탕을 넣고
크림을 넣었는데
맛이 싱겁네요
아 ~ 당신
생각을 빠뜨
렸군요
이천 십구년 사월

어젯밤에
별은 안따고
그냥 생각만
담았나봅니다
아침부터
이리 그리운걸 보니

별

사랑은
받는것보다
주는것이
더
행복하다고
했지요
그래서
내가
행복한가봅니다

- 행복 -

LOVE

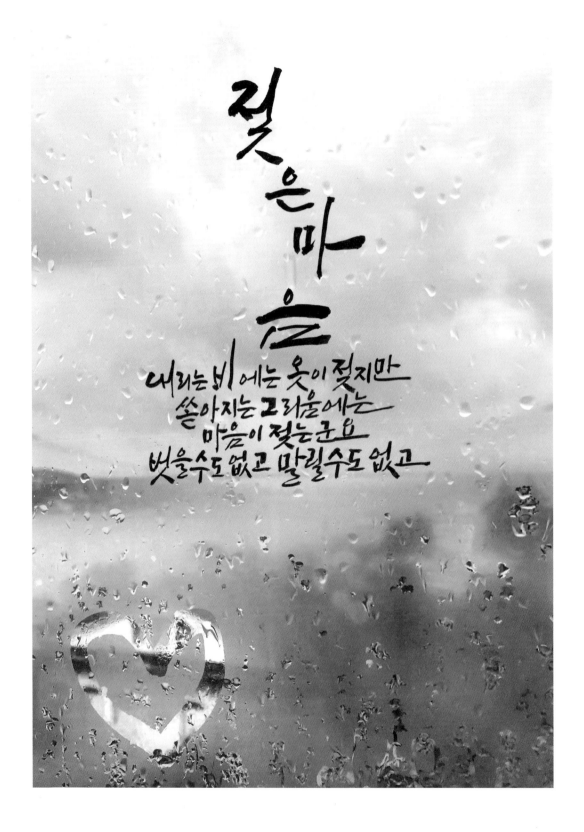

젖은 마음

내리는 비에는 옷이 젖지만
쏟아지는 그리움에는
마음이 젖는군요
벗을 수도 없고 말릴 수도 없고

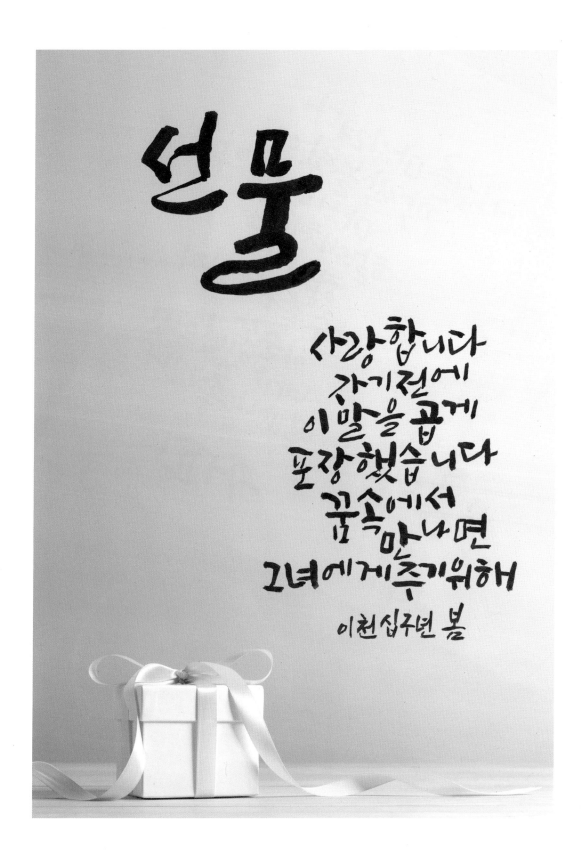

선물

사랑합니다
자기전에
이말을곱게
포장했습니다
꿈속에서
만나면
그녀에게주기위해

이천십구년 봄

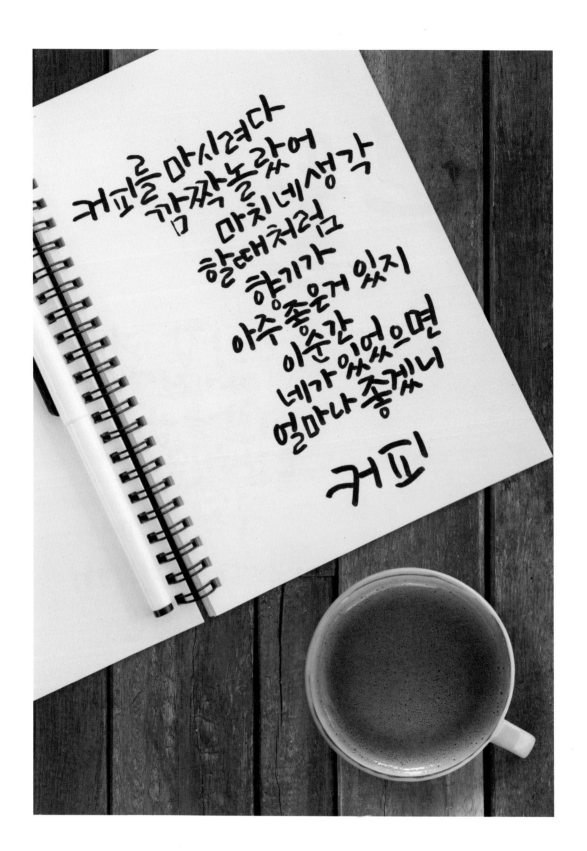

커피를 마시려다
깜짝놀랐어
마치 네 생각
할때처럼
향기가
아주 좋은거 있지
이순간
네가 있었으면
얼마나 좋겠니

커피

236

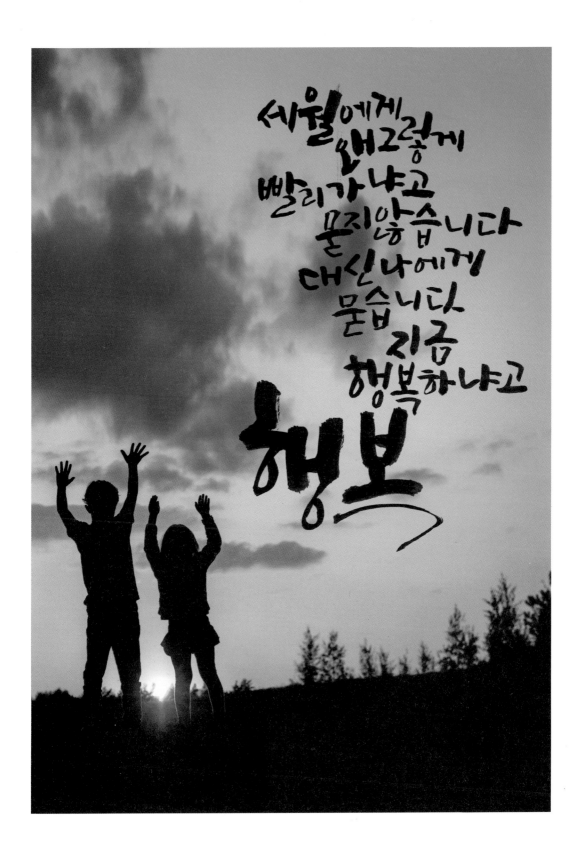

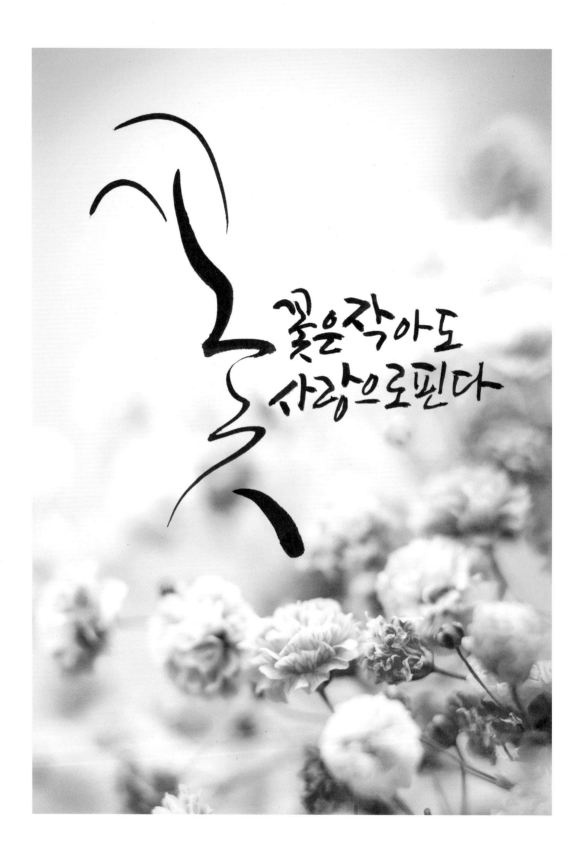

꽃은작아도
사랑으로핀다

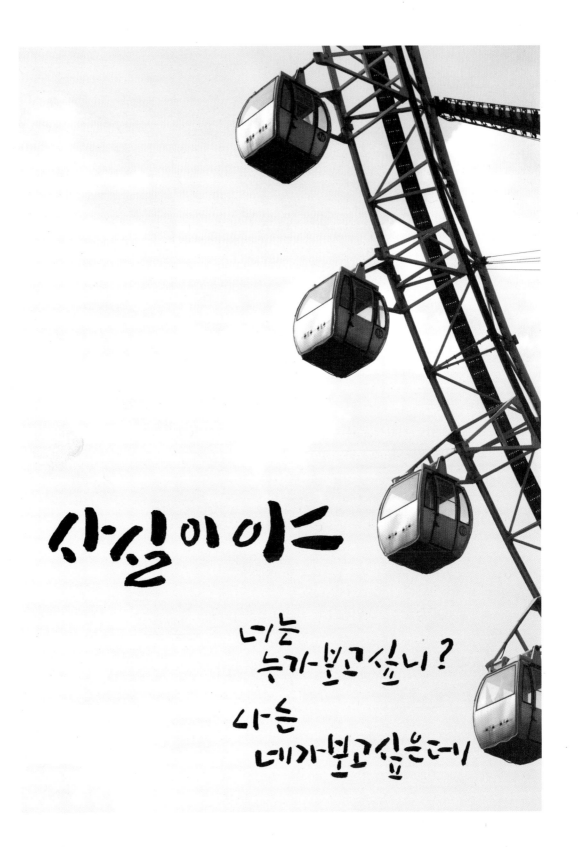

감성으로 소통하는 붓끝의 예술
마음으로 쓰고 감상하는
캘리그라피의 세계로 들어오세요

- 권선복
도서출판 행복에너지 대표이사

인간은 문자생활을 하면서 다양한 도구를 이용해 글자를 적어왔습니다. 때로는 각필角筆로, 때로는 붓으로, 때로는 새의 깃털로…. 그리고 이 다양한 도구들이 지니는 저마다의 특성과 질감은 인류에게 언어가 태생적으로 지니는 의미 전달의 한계를 미술적 기법의 활용을 통해 극복하는 기회가 되었습니다. 때문에 캘리그라피는 단지 해당 언어를 몰라도 누구나 공감하고 감상하며, 의미를 알고 나면 더욱 되새겨 마음으로 느낄 수 있는 새로운 예술의 영역입니다.

그래서인지 최근 우리의 한글과 한국문화를 전 세계에 전파하는 첨병의 역할을 하는 세종학당과, 한국학대학 및 한국어과가 설치되어 있는 세계 유수의 대학들에서 진행하는 학과 외 문화 소양 활동 중 가장 활발한 것이 한글 캘리그라피라고 합니다. 아직 언어에 익숙하지 못해도 누구나가 쉽게 접할 수 있으며, 자신의 내면 감정을 한두 글자 속에도 자연스럽게 반영해 작품으로 창작합니다. 게다가 글자까지 겸해서 외울 수 있으니 교육적 목적으로 이만큼 좋은 아이템도 없다고 생각합니다.

또 고령화 시대를 맞이하여 붓 한 자루로 인생의 황혼을 아름답게 장식하는 여가로서 캘리그라피만큼 간편하고 다양한 미적美的 창작활동을 찾아보기 힘들 것입니다.

이 책 『인생 캘리그라피—마음으로 쓰는 손글씨』의 이형구 저자는 30년이 넘도록 캘리그라피 창작에 종사해 왔으며, 다양한 학교 및 기관에 출강하며 캘리그라피의 보급에 힘써왔습니다. 저자의 감성이 물씬 느껴지는 캘리그라피 작품들을 따라 써 보면서 독자 여러분들의 삶과 정서가 더욱 풍성해지기를 기원합니다.